昆山有戏

昆山市档案馆（地方志办公室） 编

苏州大学出版社
Soochow University Press

图书在版编目（CIP）数据

　　昆山有戏：昆曲 / 昆山市档案馆（地方志办公室）编 . —苏州：苏州大学出版社，2021.11
　　（昆山市地方文献丛书）
　　ISBN 978-7-5672-3771-1

　　Ⅰ. ①昆… Ⅱ. ①昆… Ⅲ. ①昆曲—介绍 Ⅳ. ① J825.53

　　中国版本图书馆 CIP 数据核字 (2021) 第 238850 号

书　　名	昆山有戏：昆曲 KUNSHAN YOU XI：KUNQU
编　　者	昆山市档案馆（地方志办公室）
责任编辑	杨宇笛
装帧设计	南京德玺文化
出版发行	苏州大学出版社（Soochow University Press）
社　　址	苏州市十梓街 1 号
邮　　编	215006
印　　装	南京凯德印刷有限公司
网　　址	www.sudapress.com
邮　　箱	sdcbs@suda.edu.cn
邮购热线	0512-67480030
销售热线	0512-67481020
开　　本	787 mm×1 092 mm　1/16　印张　11　字数　143 千
版　　次	2021 年 11 月第 1 版
印　　次	2021 年 11 月第 1 次印刷
书　　号	ISBN 978-7-5672-3771-1
定　　价	86.00 元

凡购本社图书发现印装错误，请与本社联系调换。服务热线 0512-67481020

昆山市地方文献丛书编委会

主　任：徐华东

副主任：张　桥

主　编：朱建忠

副主编：陆翔远　徐秋明　苏　晔

编　委：徐　琳　杨伟娴　何旭倩
　　　　谢玉婷

前　言

昆山有戏，美哉昆曲。

昆曲不仅是世界"人类口头和非物质遗产"，更是如今昆山重要的文化名片。

昆曲在昆山大地上萌芽、发展、兴盛，有偶然性，更有必然性。

唐安史之乱后，宫廷艺人黄幡绰颠沛流离至阳澄湖畔，他被江南的烟雨和淳朴的民风吸引，流连忘返，遂定居正仪。擅演参军戏的他，在向当地人传授"弄参军""水傀儡"的同时，为昆山腔的诞生注入了动态且具多变性的"腔"。此前，陶渊明第九代裔孙陶岘于开元二年（714）自江西九江迁居昆山千灯陶家桥，家备"女乐"一部，善奏清商曲，其带来的宫廷音乐也在昆山传播，为昆山腔的诞生注入了具有恒常性规律的"调"。由此，大唐的宫廷音乐在昆山这方土地上播下了种子，经后人不断创新演变，历经盛衰，直至如今姹紫嫣红满庭芳。

昆曲的发展，离不开一代代先人的心血。元末明初千灯人顾坚草创昆山腔；经流寓昆山太仓，"镂心南曲，足迹不下楼十年"的魏良辅革新，成为水磨般细腻的清唱曲——水磨调；又经昆山剧作家梁辰鱼创作专供昆山腔演唱的剧本《浣纱记》，迅速成为流行曲种并远播全国。明万历年间进入宫廷，独霸戏坛200年。清乾隆中叶后，"四大徽班"进京，昆曲式微，至清末"花雅之争"后，昆曲戏班纷纷解体。昆曲艺人被迫采用堂名班的形式在乡间灵活承接婚嫁、祝寿等喜庆活动，成为保存、传承昆曲的独特载体。1921年8月，吴中文化精英们自发创办"苏州昆剧传习所"，培养了

44名"传"字辈昆曲艺人，为昆曲艺术传承一派正流。

中华人民共和国成立后，中央提出"百花齐放、推陈出新"方针，古老的昆曲枯木逢春。1956年，《十五贯》晋京演出，"一出戏救活了一个剧种"。改革开放后，国家加强了对中华民族优秀传统文化的保护和传承，昆曲艺术迎来了新生。2001年5月18日，昆曲艺术在中国众多传统艺术形式中率先被联合国教科文组织列入"人类口头和非物质遗产代表作"名录，这是昆曲历史价值的世界认同，也可视作昆曲艺术在新世纪复兴的先声。2004年4月，随着青春版昆曲《牡丹亭》在世界巡演以及媒介宣传，昆曲给大众留下了"古"与"雅"的印象，获得了几何级增长的传播力和影响力。

作为昆曲原乡，昆山对昆曲的传承和保护不遗余力。历届市委、市政府保护昆曲文化资源、传承昆曲艺术、发展昆曲事业，鼓励和引导全体市民知昆曲、懂昆曲、唱昆曲，不断满足城乡群众美好生活需求，擦亮"昆曲"这张文化金名片。

昆山连续承办了八届中国（苏州）昆剧艺术节开幕式、中国昆曲国际学术研讨会，被文化部命名为"中国民间艺术（昆曲）之乡"。昆山于2018—2020年连续三年承办"戏曲百戏盛典"，全国375个剧团的348个剧种轮流上演，参演人员1.2万人次，演出201场，这成为中国戏曲文化史上史无前例、具有里程碑意义的盛会。

在昆山，昆曲振兴"从娃娃抓起"。1991年，昆山在全国首创小昆班，如今全市有19家小昆班，培养昆曲学员近万名，119人获"小梅花"金花奖，百余名学生考入专业剧团，成为"文化昆山"建设的重要成果。

中国八大昆剧院之一——昆山当代昆剧院于2015年在昆山成立，并在全国范围广纳贤才，形成行当齐全、结构合理的人才队伍，推出《顾炎武》《梧桐雨》《描朱记》《峥嵘》《浣纱记》等新编、改编大戏，在全国巡演百余场次。

如今的昆山，不仅有表演昆曲的专业戏台，而且有专业的昆曲剧团；既有经典剧目，又有新编大戏；昆曲曲社、昆曲茶社、昆曲博物馆、戏曲百戏博物馆（2020年开建）以及昆曲元素的建筑、街景遍布城乡，昆曲融入经济社会发展、带动相关产业和促进文化消费的成效初步显现，昆山作为"昆曲之城"的形象深入人心。

2021年，对昆曲来说是个特殊的年份，一是梁辰鱼诞生500周年，二是苏州昆剧传习所成立100周年，三是昆曲"入遗"20周年。作为"百戏之师"——昆曲的发源地，昆山不仅在全国县域经济发展中提供了重要的昆山经验，同时在文化发展中贡献了独特的昆山力量。昆山市档案馆（地方志办公室）历时三载编纂《中国昆山昆曲志》于2021年出版，又出版昆曲普及地情读物《昆山有戏：昆曲》。我们坚信，昆曲在昆山有着永不灭绝的希望和力量，那是优秀传统文化的力量，是昆曲生生不息的强大生命力，也是昆山人的情怀。

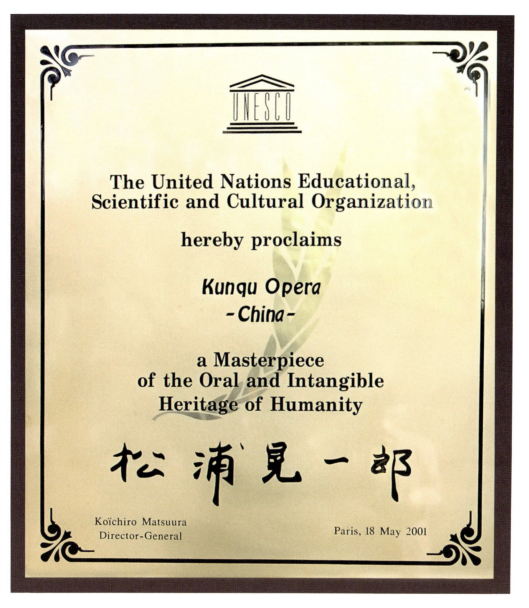

2001年5月18日,联合国教科文组织宣布第一批"人类口头和非物质遗产代表作",中国昆曲艺术全票通过

(昆山市档案馆 提供)

第四章 昆曲载体 —89

第一节 昆山当代昆剧院 —90
第二节 其他演出场所 —96
第三节 展示场馆 —108
第四节 昆曲工作室 —112

第五章 昆曲之美 —119

第一节 行当 —120
第二节 行头 —140
第三节 妆容 —143
第四节 音乐 —146

第六章 剧目导读 —149

第一节 经典剧目 —150
第二节 创编剧目 —158

编后记 —168

第三节 曲坛盛事 —76
第四节 著作成果 —83

目录

第一章 昆曲故里 —— 1

- 第一节 昆山腔的孕育母体 …… 2
- 第二节 昆山正声 …… 8
- 第三节 昆山腔传唱 …… 14
- 第四节 昆山腔革新 …… 20
- 第五节 搬演昆剧 …… 23
- 第六节 花雅之争后的昆曲式微 …… 27
- 第七节 昆曲传承的星星之火 …… 30
- 第八节 昆曲入遗20周年 …… 32

第二章 流布四方 —— 35

- 第一节 传入周边省市 …… 36
- 第二节 传入北方各省 …… 39
- 第三节 传入南方各省 …… 45

第三章 昆曲传承 —— 51

- 第一节 昆曲人物 …… 52
- 第二节 小昆班 …… 67

腔有数样

惟昆山为正声

第一章 昆曲故里

昆山是昆曲的发源地。昆曲有"昆山腔""昆腔""昆剧""吴歈""雅部"等不同的名称。这是不同时代、不同地区的人们用词习惯不同造成的。例如,"昆腔"是"昆山腔"的简称,随着时代的发展,"昆腔时曲"便简化成了"昆曲",而随着舞台演出的开展,昆曲成了表演艺术的戏曲剧种"昆剧"。其实明末以来称"昆剧"者居多。随着"非遗"概念的流行,我们今天更习惯称其为"昆曲",这是涵盖了昆腔、昆曲、昆剧的广义概念。

昆曲艺术在昆山萌芽、发展,在这个历史进程中,昆山涌现出一批批昆曲艺术家、爱好者……

第一节

昆山腔的孕育母体

昆山，地处江苏省东南端的太湖平原下游，位于太湖东部冈身地带。秦置娄县（后改为娄县），方圆四百里，西出娄门，东临大海，东北与海门隔长江相望，东南与浙江海盐接壤，形似一把大蒲扇。自唐以来，一分华亭，再分嘉定，三分太仓，境域由此稳定在931平方千米左右。

整个太湖地区是个碟形盆地。太湖西部诸水经由网络状的水道由高向低注入太湖，南部和北部也基本如此。西水东流，众水出海先要经过低洼地区，再逐渐抬高水位进入吴淞江。正是太湖与冈身塑造出独特的水流格局。冈身像整个太湖流域田地的保护堰，"横亘百里殆若天，所以限截湖海二水，使不相通耳"。吴淞江南北地区的水流以一种外涨的方式溢流，因此支河水流充足，外潮与这种水流相顶托，看似排水困难，却充分滋润了太湖东部，使之成为中国最著名的鱼米之乡。

千百年来，勤劳智慧的先民们经历了东西疏三江（娄江、吴淞江、东江），南北开纵浦（五里一横塘、七里一纵浦），置大圩、筑小圩，到唐代形成了以吴淞江流域为主，囊括塘、浦、湖、河、港、浜、溇、荡、漾的塘浦圩田体系。千百年来，

马鞍山全景

（王伟明 摄）

承泄太湖水的娄江、吴淞江、东江横贯昆山东西，这片土地河道稠密交错，湖荡星罗棋布，形成了成千上万个大圩、小圩。前来开垦的先民们在小圩上建起一个个自然村落，村落四面环水，一条或两条小河穿村而过，户户相邻或隔小河守望而居，形成了典型的小河、小桥、小人家的苏南格局。境内地势西南高、东北低，落差仅3米多，水流平稳。先民们每天聆听着盘绕小圩缓缓向东的水流声，水流时快时慢产生了不同的音质、不同的旋律。悠悠的水流声感染着日出而作、日落而息的先民。日复一日，年复一年，被大自然浸润的先民们说着吴侬软语，温文尔雅。

青阳港

（王伟明 摄）

第一章　昆曲故里

　　一方水土养一方人。例如，陕西的黄土高原，沟壑纵横，人们习惯站在坡上、沟底远距离地大声呼喊或交谈，当地人称"挣破头"，因此诞生于陕西的秦腔以吼为主，声音嘹亮。又如有"第二国剧"之称的越剧，发源于绍兴嵊州，嵊州四面环山，五江汇聚，中为盆地，地貌呈"七山一水二分田"格局，人们外出要么绕山盘行，要么水路舟行，青山绿水滋养了越剧的柔美和婉转，使越剧的声腔既清悠婉丽又音调高昂。而昆曲水磨调的形成离不开塘浦圩田体系的滋养。明代戏曲家潘之恒称："长洲、昆山、太仓，中原音也，名曰昆腔，以长洲、太仓皆昆所分而旁出者也。

无锡媚而繁,吴江柔而淆,上海劲而疏,三方者犹或鄙之。"
意思是说只有用中原音(官话)演唱的昆曲,才是正牌的昆腔。
而长洲(今苏州甪直一带)、太仓的昆腔都源自昆山。

夕阳下的马鞍山

（徐耀民 摄）

第一章 昆曲故里

第二节

昆山正声

在昆山，探寻昆曲的源头可以追溯到唐朝。陶渊明的第九代裔孙陶岘，热爱音乐，通八音，是位有成就的音乐家。他于唐开元二年（714）从江西九江迁居昆山千灯陶家桥，家备"女乐"一部，善奏清商曲，并撰《乐录》八章，定其得失，将"丝竹之戏"在昆山传播开来，被后世称为江南丝竹奠基人。因而昆曲的曲牌与江南丝竹有千丝万缕的联系。安史之乱后，擅演参军戏的宫廷乐师黄幡绰来到昆山正仪，向当地人传授"弄参军""水傀儡"，去逝后葬于绰墩。盛唐宫廷艺术的精华与昆山当地的民间艺术交流、融合，确立了昆山民间音乐的"腔"和"调"，孕育了昆曲正声的种子。魏良辅在《南词引正》中指出："腔有数样，纷纭不类，各方风气所限，有昆山、海盐、余姚、杭州、弋阳……惟昆山为正声，乃唐玄宗时黄幡绰所传。"

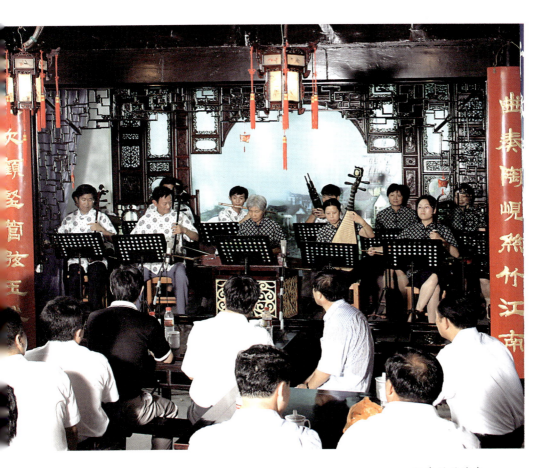

江南丝竹演奏

（千灯镇 提供）

黄幡绰，又作旛绰、番绰，原籍山西河中府（今山西省永济市西），一说原籍凉州（今甘肃省武威市）。唐玄宗时，皇家梨园中有六大乐工教习师傅，黄幡绰就是其中之一，他擅长表演滑稽的参军戏，还擅长打拍板。拍板是以绳子串联的木片，可用来打拍子。《乐府杂录》记载，拍板本来是没有谱子的，唐玄宗命黄幡绰造谱，所以拍板也叫绰板。可见黄幡绰确实是一位非常优秀的宫廷乐师。《红楼梦》中也提到黄幡绰是秉灵秀之气而生的奇优（出色的优伶）。

"黄幡绰"应该是艺名。参军戏，也称"弄参军"，由一名伶人着黄绢做成的官服扮演"参军"，其他优伶从旁戏弄，故而得名。幡即旌旗、旗幡，古代行军作战时一般用于传递命令。唐代王建所作《寄贺田侍中东平功成》诗云："百里旗幡冲即断，两重衣甲射皆穿。"绰，可以理解为抓起、搅舞。相传，黄幡绰演参军戏时，常在肩头插上旌旗，演出时旌旗随着动作摇摆，让人忍俊不禁，因此他以艺名传世。顾炎武在《日知录》中提到，唐以来，优伶取名常常把姓氏与名字巧妙联合，表达一个完整的意思，如黄幡绰、云朝霞、敬新磨等，以达到戏谑的目的。

关于黄幡绰的下落，史料并没有明确的记载。有一种说法，他晚年流落到了江南。安史之乱后，许多宫廷艺人流落民间，其中最知名的当属李龟年，杜甫为之作诗，"正是江南好风景，落花时节又逢君"（《江南逢李龟年》），广为流传。黄幡绰流落江南的说法可信度较高。毕竟当时江南没有经历战乱，随着中原人口的大规模南迁，进一步繁荣发展，经济重心逐步南移。黄幡绰来到远离战乱、风景优美、安宁富庶的昆山正仪，在傀儡湖

第一章 昆曲故里

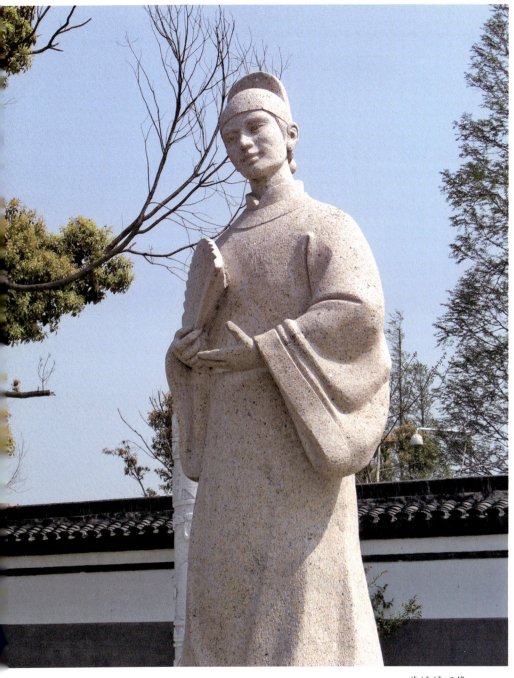

黄幡绰石像

（巴城镇 提供）

傀儡湖

（巴城镇　提供）

一带教习唐宫雅韵，去世后被埋葬在正仪绰墩。南宋龚明之《中吴纪闻》说："昆山县西数里，有村曰绰堆。故老传云，此乃黄幡绰之墓。至今村人皆善滑稽，及能作三反语。""绰堆"条下有"避御名改曰堆，即今绰墩"。《信义志稿》也说，信义村庄环聚，其中最著名的是绰墩，相传黄幡绰葬在这里，俗称绰墩山。绰墩山村民仍会说三反语。三反语俗称"打三反""打切口"，从表演参军戏而来，常在昆曲角色的宾白中使用。傀儡湖一带的村民擅长表演水傀儡（水戏、水饰），即以开阔的水面为舞台，让木偶在木船上奏乐、跳舞、演戏等。木偶表演需要由精巧的机关传动，所以也称作机关傀儡，比其他木偶戏难度高很多，傀儡湖也因此得名。村边的小河名行头港，或是当年演出傀儡戏时更换戏装的地方。直到现在，这一带的人们仍然把换衣服叫做"换行头"。

傀儡戏以敷衍故事为主，从戏曲发展的观点来看，它比滑稽戏的表现力更强，在起角色、自报家门等环节，服饰、化装、步法等方面，已初步形成模式，对后世戏曲影响很大。在中国戏曲起源的各家说法中，就有起源于傀儡戏一说。孙楷第在《傀儡戏考原》中提出，宋傀儡戏、影戏"为宋元以来戏文杂剧所从出，乃至后世一切大戏，皆源于此。其于戏曲扮演之制，如北曲之以一人唱，南曲之分唱、合唱、互唱，以及扮脚人之自赞姓名，扮脚之人涂面，优人之注重步法等；语其事之所由起，亦莫不归之于傀儡戏影戏"。

绰墩、傀儡湖以及其他与戏曲演艺有关的遗址遗迹，证明唐代宫廷音乐是昆山腔最初的源头之一。著名昆曲专家、南京大学教授吴新雷认为昆曲的源头就在傀儡湖。河北大学古籍研究所所长、文学院教授刘崇德在"全国'十一五'古籍整理重点规划项目"《古代曲学名著疏证·总序》中写道："尤其是昆腔，其南北曲的十三宫调与十七宫调，仍然保留着唐燕乐二十八宫调与宋词乐十九宫调的音乐体系。"2006年，绰墩遗址被公布为全国文物保护单位。

绰墩古银杏

（巴城镇　提供）

第三节

昆山腔传唱

昆山腔发源于元朝末年的昆山地区,与海盐腔、余姚腔、弋阳腔等都属于南戏声腔,即南曲。元末明初,昆山出现了一个擅长演唱南曲的歌手顾坚,他大大提高了昆山南曲的知名度,至明初,昆山南曲遂有"昆山腔"之称。魏良辅在《南词引正》中说:"元朝有顾坚者,虽离昆山三十里,居千墩,精于南辞,善作古赋。扩廓帖木儿闻其善歌,屡招不屈。与杨铁笛、顾阿瑛、倪元镇为友,自号风月散人。其著有《陶真野集》十卷、《风月散人乐府》八卷,行于世。善发南曲之奥,故国初有昆山腔之称。"

顾坚,生卒年不详,居住在千墩(今千灯镇),是善于唱南曲的民间艺人。元朝左丞相扩廓帖木儿曾经想邀请他出山为自己唱歌,顾坚却推辞不去。他屡赴"玉山雅集",与当时的文人杨维桢、顾阿瑛、倪瓒交往,唱曲相和,切磋声艺,精研南曲之奥妙所在,于是明朝初年昆山一带的南曲才有了"昆山腔"之称。而根据胡忌、刘致中所著《昆剧发展史》,与顾坚为友的杨维桢等三人对昆山腔的创作活动有较大的贡献。

杨维桢,元末著名诗人,因善吹铁笛,号铁笛道人。现存其散曲《苏台吊古》原曲应为昆山腔。倪瓒,字元镇,号风月主人。他酷爱古琴,善吹箫,留传有部分北曲小令,他所作北

重建后的玉山佳处主建筑——玉山草堂

（巴城镇 提供）

曲对流行于昆山一带的南曲产生了一定影响。顾阿瑛，名德辉，字仲瑛，号金粟道人，昆山朱塘里（今巴城镇正仪街道）人。顾氏为江东望族，世代为官。顾阿瑛扩建其旧宅，建造24座亭台楼阁，命名为"玉山佳处"。其中一座主体建筑的屋顶用茅草覆盖，称为"玉山草堂"。《明史》称："园池亭榭之盛，图史之富暨饩馆声伎，并冠绝一时。"元至正八年（1348）春，顾阿瑛在其私家园林"玉山佳处"举办的"玉山雅集"，被誉为中国历史上最著名的三次文人雅集之一。十多年间，顾阿瑛举行过大小180多次雅集活动，参加者有名有姓的多达412人。在这些人中，有"南曲之祖"《琵琶记》的作者高明，书法家赵孟𫖯，词曲作家张翥、张羽等。玉山佳处培养了一支人数众多的演唱家班，其中记载姓氏的演唱者就有15人。可以说，顾阿瑛牵头组织的"玉山雅集"促进了当时的艺术交流，推动

顾坚纪念馆"四宜小筑"砖刻

(千灯镇 提供)

了昆山腔形成过程中的声艺融合。以顾坚、顾阿瑛等为代表的文人集团，通过一系列有声有色的文艺群体活动，将流行于昆山一带的南曲腔调加以整理、改进，逐步形成了昆山腔的雏形。

明太祖朱元璋定都南京后，在洪武六年（1373）召见昆山老寿星周寿谊时笑问："闻昆山腔甚佳，尔亦能讴否？"老寿星回答说："不能，但善吴歌。"于是，他为朱元璋演唱了一首吴歌："月子弯弯照九州，几人欢乐几人愁。几人夫妇同罗帐，几人飘散在他州。"以上记载见于明后期周玄暐所作的《泾林续记》。周寿谊生于宋朝末年，由于长寿，除《泾林续记》外，明代史料中还有一些关于他的记载，如陈全之《蓬窗日录》、朱谋玮《异林》、周亮工《书影》等。可见确有其事。朱元璋都听说昆山腔甚佳，说明昆山腔的出现已有一段时间了，应是在元朝末年，即14世纪中叶。由于昆山腔是由文人参与创作，提炼、加工民间音乐而成，故村老儿不会唱。

关于顾坚史料的第一次披露是在1961年4月30日钱南扬发表于《戏剧报》七、八期合刊上的《〈南词引正〉校注》。《南词引正》传为魏良辅所作，是清朝初年有人根据文徵明的真迹所抄录的，但是内容与流传的魏良辅《曲律》略有出入，最大的不同就是关于顾坚的一段内容，这一记载把昆曲的历史足足上推了200年，于是有了"昆曲六百年"之说。

在魏良辅革新昆山腔之前，确实有人在摸索、创作，不断提高昆山腔的知名度和传唱度。我们不妨把顾坚视为昆山腔起源和发展史上做出贡献的曲家的化身，他或是歌手，或是文士，由于种种原因，并没有留下太多的史料信息，但依旧值得书写纪念。顾坚的家乡千灯镇，将古建筑谢宅改建为顾坚纪念馆。顾坚纪念馆坐西朝东，沿街而筑，宜奏丝竹、宜听评弹、宜唱昆曲、宜品香茗，当地人以此对昆山腔初创时期文人活动的场景氛围进行还原。

千灯古镇

（千灯镇 提供）

第一章 昆曲故里

第四节

昆山腔革新

清代诗人吴伟业在《琵琶行》一诗中说:"里人度曲魏良辅,高士填词梁伯龙。"这意味着魏良辅对昆山腔进行了革新。他兼采南曲和北曲的优点,使之融合成一种新的声腔,称为"昆腔时曲水磨调"。昆腔即改良后的新昆山腔,时曲意为时兴、流行的曲调;水磨调,形容新昆山腔细腻婉转、柔顺优美。于是,新昆山腔很快传播并风靡一时,魏良辅也被后世尊为"曲圣"。

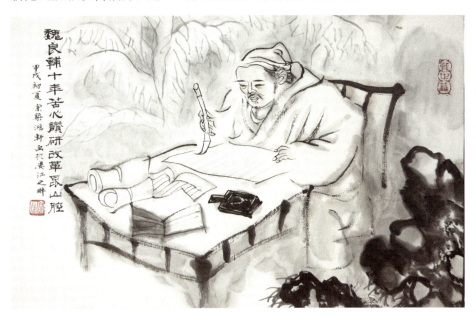

魏良辅画像

(赵宗概 作)

魏良辅，号上泉，又作尚泉，明代曲家。关于他的生平众说纷纭。根据已有史料推论，魏良辅约出生于1489年，1566年去世。一说他原籍豫章（今江西南昌），后流寓昆山、太仓，他擅长唱曲，兼能医。余怀《寄畅园闻歌记》记载，魏良辅刚开始唱的是北曲，因为不如北方人王友山唱得好，他便改唱南曲，十年不下楼，潜心学习。但是，他对当时的南曲也不甚满意，因其"平直无意致"，于是决心改革南曲，大胆对昆山腔进行革新。

魏良辅对昆山腔的改革主要体现在三个方面。一是革新唱调，即对板式（节拍、节奏）和腔调（旋律）进行改良。魏良辅认为，"拍，乃曲之余，全在板眼分明"。他强调板的"正"，从总体上来讲是注重节奏的准确性，从细节上来讲是强调掌握好板眼的起唱，有的乐句要强拍（板）起唱，有的则要弱拍（眼）起唱。比如迎头板就要字随板出，强拍起唱；后半拍出字的称为彻板、腰板或腰眼；句下板，即绝板，腔尽而下。他认为要严格区分迎头板、彻板和句下板。为实践这一主张，魏良辅曾为《琵琶记》点板，以其作为昆曲音乐的范本。经魏良辅革新后的昆山腔唱调富于层次和变化，转音若丝、细腻婉转、清丽悠远。二是采用中州韵。早期的昆山腔采用的是昆山一带的吴侬软语，但魏良辅认为，中州韵词意高古，音韵精绝，为诸词之纲领，于是采用中州韵演唱昆曲，端正平、上、去、入四声，理顺了腔调与语言的关系。订正讹陋，除去乖声，让新昆山腔变得字正腔圆。由于宋元以来，中州韵作为汉语标准语言而通行四方，文人以中原语音为正统，新昆山腔自然获得文人士大夫的喜欢，且很快流传各地。三是改进乐器。昆山一带是丝竹乐器的主要流播地之一，特别是笛子演奏源远流长。明代李开先在《词谑》中记载了昆山籍唐姓人善吹笛子："箫则姑苏陈姓，管则昆山唐姓，两人皆善吹者。"魏良辅将昆山腔的主奏乐器改为笛子，加入了北曲中的弦索乐器，再加上鼓板、唢呐、

大小锣等乐器伴唱，有利于表现复杂多变的音乐意蕴，增强了昆山腔的表现力，突出了其清丽悠远的特点。

综上所述，人们追溯昆曲的历史时，往往把魏良辅视为创始人。但昆曲的诞生并不是魏良辅一人之功。除了前期陶岘、黄幡绰、顾坚、顾阿瑛等的奠基，围绕在魏良辅身边的一群曲家乐工等也共同参与了昆山腔的革新。其中最有代表性的是张野塘。张野塘是河北人，因罪被充为太仓戍卒，素工弦索。一天，魏良辅到太仓，听到张野塘唱歌，大为惊异，留下来听了三天，觉得他唱得特别好，于是跟张野塘相交，并把女儿许配给张野塘为妻。张野塘的主要贡献是将弦索乐器用于昆山腔的伴奏，并改良了伴奏乐器。为了适应昆山腔音乐，张野塘改变了北曲弦索伴奏乐的音节，并改良了身细鼓圆的乐器"弦子"，也称"小三弦"。

此外，陆九畴、张小泉、季敬坡、戴梅川、包郎郎、周梦山以及无锡的潘荆南、陈梦萱、潘少泾等人，也都参与了昆山腔的改良、传唱与推广。他们中有的是魏良辅的高足弟子；有的是同乡同行，演出时协作配合，听从魏良辅的安排；有的从外地慕名赶来，交流切磋演唱技艺，共同推动了昆山腔的革新与改良，昆山腔很快在南曲声腔中脱颖而出。至明嘉靖、隆庆朝，魏良辅改良的昆山腔逐渐在全国范围流传开来，并风靡中国曲坛数百年。张允和在《故国如今有此音》一文中讲到："我们总爱说昆曲是阳春白雪，这实在是自己把自己束缚起来。魏良辅当初就是'纳众流'，昆曲才能雄踞中国戏曲舞台数百年之久。昆曲应该吸收各剧种的优点，也要找回来在各剧种里失去的东西，老树新枝，才能繁花似锦。"魏良辅等改良昆山腔的所作所为，值得今天的我们思考和学习。

第五节

搬演昆剧

人们常用"魏梁遗韵"来指代昆曲。其中,"魏"即魏良辅,他革新昆山腔,这成为昆曲创立的标志;"梁"指梁辰鱼,他创作了昆曲传奇《浣纱记》,并搬演到舞台上,使昆曲进入了一个全新的时代。

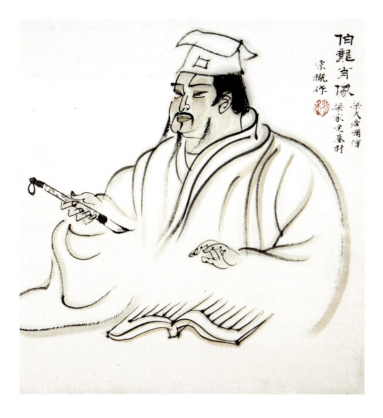

梁辰鱼画像

(赵宗概 作)

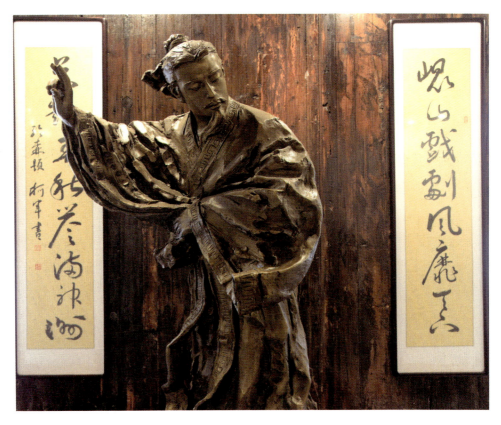

梁辰鱼铜像

（巴城镇 提供）

梁辰鱼，字伯龙，号少白，自署仇池外史，明代戏曲家。昆山人，祖籍中州大梁（今河南开封），因先祖曾任昆山知州而定居昆山。梁辰鱼出生于正德十六年（1521）前后，性豪放，喜游历，尤其善于度曲。他本为太学生，无意于科举功名，却好与戏班艺人交往。光绪《昆新两县续修合志》记载，梁辰鱼"尤善度曲，得魏良辅之传，转喉发响，声出金石。其风流豪举，论者谓与元之顾仲瑛相仿佛云。"因其性格豪放、落拓不羁，时人将其比作元朝时期主办"玉山雅集"的昆山名士顾阿瑛。

梁辰鱼对昆曲的发展和昆剧的形成、传播做出了杰出贡献。

一是继续改进水磨调。据张大复《梅花草堂笔谈》记载，梁辰鱼听说魏良辅革新昆山腔后，心向往之，起而效之。他考订元剧，自翻新调，试着用昆腔来演唱，还创作了一些散曲，使昆山腔臻于完善。他与郑思笠、唐小虞等诸多同好一起"精研音理"，从而达到了"谱传藩邸戚畹、金紫熠爚之家"的效果。经反复实践，最终形成了流传后世的新"昆腔"。

二是将昆腔搬上剧场舞台。魏良辅的水磨调，以清曲形式传唱。梁辰鱼则考订元剧，编写了昆曲传奇剧本《浣纱记》，并将其搬上舞台演出，使清曲发展为用新昆腔演唱的传奇，并对传奇演出起到示范作用。《浣纱记》又名《吴越春秋》，共45出，写吴越兴亡的历史故事，成功塑造了主人公西施的艺术形象。该剧文辞典雅工丽，对白、唱词契合人物性格，为昆剧的发展奠定了良好的文学基础，促成了昆剧与传奇文学的相互交融。该剧上演后，轰动一时，仅半年时间就传到了京城，并流传海外。当时的文坛领袖王世贞作诗云："吴阊白面冶游儿，争唱梁郎雪艳词。""梨园子弟喜歌之"，"歌儿舞女，不见伯龙，自以为不祥也。"

三是形成昆山派。梁辰鱼创立了昆曲艺术中的第一个流派——昆山派。以新昆腔创作传奇，最突出的是昆山顾氏三兄妹：大哥顾允默作《五鼎记》，二弟顾懋宏作《椒觞记》，小妹顾采屏作《摘金圆》。他们都模仿《浣纱记》的写法，注重文采，讲究修辞，开启了明代戏曲创作中骈绮写法的先声，影响深远。张大复在《梅花草堂笔谈》中提到，梁辰鱼去世后，由弟子顾懋宏继承其学。吴梅在《中国戏曲概论》中指出："惟昆山一席，不尚文字……吴中绝技，仅在歌伶……中秋虎阜，斗韵流芬，沿至清初，此风未泯。"由此可知，梁辰鱼创立

《浣纱记》画

（唐鸿轩　画／程振旅　题跋）

的昆山派，重点在于考究作词和开展唱曲。梁辰鱼为昆剧的形成做出了杰出贡献。1999年，北京建造"中华世纪坛"，在记载中华民族5 000年文明史的青铜甬道上镌刻："公元1593年，癸巳，明神宗万历二十一年，戏曲家梁辰鱼约本年卒，作《浣纱记》。"

第六节

花雅之争后的昆曲式微

魏良辅革新昆山腔，梁辰鱼搬演《浣纱记》之后，随着无数作曲家、文学家和歌唱家的创造性劳动，昆曲逐渐成为一种非常精致的艺术，以其独特的魅力独领风骚二百年。但后期的昆曲趋于保守，曲调和唱词过分追求高雅，从剧作到表演的各个方面都日渐脱离群众。而风格灵活，形式多样，既有自己特点，又能融合昆曲长处的各地方剧种蓬勃发展。两者之间展开了争取观众的激烈竞争，这就是戏曲史上有名的"花雅之争"。

所谓"雅"，就是正的意思，即奉昆曲为雅乐之声；所谓"花"，就是杂的意思，言其声腔花杂不纯，登不了"大雅之堂"。清代戏曲家李斗在《扬州画舫录》中记载："两淮盐务，例蓄'花''雅'两部，以备大戏。"雅部即昆山腔；花部为京腔、秦腔、弋阳腔、梆子腔、罗罗腔、二黄，统称"乱弹"。从明朝嘉靖年间到清代康熙末年，昆曲一直是戏剧舞台上的主角，占据着正统地位，服务于宫廷和士大夫。到乾隆年间，戏曲的演出场地转移至开放的戏园，各地方声腔大量兴起，以其通俗、直白、高亢、淳朴而赢得了民众的喜爱。昆曲则日渐脱离群众，急剧衰落。与此同时，戏曲舞台出现了三次"花雅之争"。

第一次"花雅之争"是昆曲与京腔的较量，发生在乾隆初年。京腔是弋阳腔传播到北京后用北方方言演唱的新剧种，因唱腔高亢，又叫"高腔"，当时出现了大成班、王府班、余庆班、裕庆班、萃庆班和保和班"六大名班、九门轮转"的兴盛局面，在民间比昆曲更受欢迎。徐孝常为张坚的《梦中缘》传奇所作序中记载："长安梨园称盛，管弦相应，远近不绝。子弟装饰备极靡丽，台榭辉煌。观者叠股倚肩，饮食若吸鲸填壑，而所好惟秦声、罗、弋，厌听吴骚。闻歌昆曲，辄哄然散去。"清朝，官方对京腔采取了利用和规范的举措，使得京腔逐渐雅化，逐步蜕变为宫廷演出的御用声腔，乾隆时演出的宫廷大戏，已经采用昆曲和京腔合演的方式。京昆之争虽以和平收尾，融合发展，但已对昆曲的正统地位产生了极大的冲击。

第二次"花雅之争"发生在乾隆中期，是昆曲与秦腔的较量。乾隆四十四年（1779），四川秦腔演员魏长生来到北京，在双庆部以《滚楼》一剧轰动了北京城，"凡王公贵位……一时不得识交魏三者，无以为人"，从此秦腔名声大振，不少京腔艺人为谋生转而投入秦腔戏班，秦腔成为北京最有影响力的剧种，再一次动摇了昆曲在剧坛上的地位。为了维护昆曲的"正声"地位，乾隆五十年（1785），朝廷以正风俗、禁海淫之戏为名，下令禁止秦腔班社在京演出，并强迫秦腔艺人改习昆、弋两腔，魏长生被迫离开了北京。这次"花雅之争"虽然在官方的干预之下瓦解了，却仍旧对昆曲的演出造成了一定的影响。李斗的《扬州画舫录》记载了自魏长生进京后，京腔及昆曲演唱发生的变化。"自四川魏长生以秦腔入京师，色艺盖于宜庆、萃庆、集庆之上，于是京腔效之，京秦不分。迨长生还四川，高朗亭入京师，以安庆花部，合京、秦两腔，名其班曰三庆，而曩之宜庆、萃庆、集庆遂淹没不彰。""樊大晖其

目而善飞眼,演《思凡》一出,始则昆腔,继则梆子、罗罗、弋阳、二黄,无腔不备,议者谓之'戏妖'"。

　　第三次"花雅之争"发生在乾隆末年,是昆曲与徽班的较量。适逢乾隆皇帝八十岁诞辰,艺人高朗亭率三庆班入京,四喜班、和春班、春台班等戏班也随之而来。四大徽班进京占据了京城的戏曲市场,他们也上演昆曲,但更多地演出花部声腔,以迎合观众口味。嘉庆三年(1798),朝廷再次下令禁止演出昆腔、弋阳腔之外的戏曲,但"苏州、扬州向习昆腔,近有厌旧喜新,皆以乱弹等腔为新奇可喜,转将素习昆腔抛弃,流风日下,不可不严行禁止。"可见昆曲的确已陷入衰微,难以为继。最终,"花雅之争"以花部的快速发展和昆曲的迅速衰落而告终。

第七节

昆曲传承的星星之火

乾隆年间（1736—1795），在"花雅之争"中衰落的昆曲失去了昔日唯我独尊的地位。梅兰芳在回忆录《舞台生活四十年》中提道："梨园子弟学戏的步骤，在这几十年当中，变化是相当大的。大概在咸丰年间，他们先要学会昆曲，然后再动皮黄。同光年间已经是昆、乱并学。到了光绪庚子以后，大家就专学皮黄，即使也有学昆曲的，那都是出自个人的爱好，仿佛大学里的选课似的了。"陆萼庭在《昆剧演出史稿》中指出，在光绪十七年（1891）至民国初期，昆班力量全部瓦解。但是，喜欢昆曲艺术或是对昆曲有一定认识的社会人士，还是设法挽救这一古老的艺术。

保存昆曲的种子对于吴中文人、士绅、儒商来说，责无旁贷。1921年8月，贝晋眉、张紫东、徐镜清、穆藕初等人发起创办了"苏州昆剧传习所"。贝晋眉等发起人联合吴梅、吴粹伦等集资1 000银元，作为开办传习所的经费。"传习所"是当时时兴的新名词，类似学校。原来昆曲的传承是靠梨园世家，世代相传，或是延师教习，接力相承。传习所的做法则大不相同，他们在苏州大街小巷贴招生广告，陆续招到贫苦子弟、艺人子弟50余人，规定学戏3年，帮演2年，5年满师，44人取"传"字辈名。1927年，传习所停办后，"传

字辈昆曲艺人在苏州、上海、杭州等地演出，先后成立了"新乐府""仙霓社"等昆班。1932年夏，为了筹建昆山瞭望台，昆山救火会曾邀请仙霓社在昆山义演3天。1936年夏，仙霓社再次在昆山半茧园进行义演。1937年后，抗日战争进入白热化阶段，许多昆曲戏班纷纷解散，不少曲社也销声匿迹，残存的戏班曲社艰难度日，甚至到了一天不演戏就没饭吃的地步。虽然昆曲艺人的演艺生涯越来越窘迫，但"传"字辈的昆曲艺术却因不断磨炼而越发成熟，为昆曲复兴保存了一线生机。

1956年4月，浙江昆苏剧团晋京演出《十五贯》，毛泽东、刘少奇、周恩来、朱德等党和国家领导人观看演出。这次演出改变了昆曲的颓势，使古老剧种焕发蓬勃生机，周恩来称赞这是"一出戏救活了一个剧种"。《十五贯》又名《双熊梦》，于清初由苏州戏曲作家朱素臣撰写。后来，浙江昆苏剧团对其进行了改编。故事写明代无锡县无赖娄阿鼠因盗十五贯钱，杀死肉店主人尤葫芦。知县臆断熊友兰、苏戌娟为凶手，三审定案。苏州知府况钟监斩时发现冤情，连夜求见巡抚周忱，争得半月期限，亲至无锡查访，终于捕获真凶，昭雪了冤狱。

《十五贯》改编演出成功，振兴了趋于衰落的昆曲。"一出戏救活了一个剧种"成为戏曲界传颂不息的美谈。此后，全国相继恢复了7个昆剧院团。2000年，国家文化部在苏州（昆山）举办了第一届中国昆剧艺术节；2001年，昆曲"入遗"，从此开启了"复兴"的新征程。

第八节

昆曲入遗 20 周年

2001年5月18日,昆曲被联合国教科文组织列入首批"人类口头和非物质文化遗产代表作"名录。申遗的成功为昆曲的繁荣发展打开了一扇门。作为昆曲的发源地,昆山市不遗余力地守护、传承、发展昆曲,让昆曲这张文化"金名片"愈发熠熠生辉。

昆山市连续十多年举办昆曲惠民演出活动,每年举办昆曲回故乡——高雅艺术"四进"(进社区、进学校、进企业、进机关)活动,定期举办"大美昆曲"系列讲座、知名昆曲演员分享会、戏曲辅导进基层等活动。

昆曲进校园

2018年以来,昆山市连续三年举办以"戏曲的盛会,百姓的节日"为主题的"百戏盛典"。三年时间,全国348个剧种集中到昆山展演,实现戏曲"大团圆"。昆山市还出台了《昆曲发展规划(2018—2022)》,为昆曲保护与传承提供整体解决方案。规划明确实施"昆曲发展"基础建设等6大工程23项工作,推进昆曲艺术与城乡经济、江南文脉、特色旅游、城市风貌协调发展,将昆山建设成为"昆曲之城",让昆曲艺术薪火相传,服务人民。昆曲在昆山走出了一条守正创新、活态传承的新路径。在2020年10月举办的昆山当代昆剧院成立五周年庆典活动上,原创昆剧《描朱记》首演,展现了昆曲"后浪"的发展活力。作为

中国八大昆剧专业院团之一，昆山当代昆剧院自成立以来，集结了一支充满活力的昆曲人才队伍，以每年逾百场的演出、讲演、交流活动，推动昆曲艺术的传承和普及。院团扛起弘扬优秀传统文化的大旗，创作了许多精品。《顾炎武》《梧桐雨》两部大戏先后荣获第二届京昆艺术紫金奖优秀剧目奖、第十一届江苏省精神文明"五个一工程"奖；抗疫题材当代昆曲《峥嵘》获第三届京昆艺术紫金奖优秀剧目奖；青年演员主创的《描朱记》入选江苏艺术基金2020年度"大型舞台资助项目"。

在昆曲故里优渥土壤的滋养下，在弘扬昆曲艺术的实践中，昆曲演员们也越发自信，散发光芒。在昆曲入选"非遗"的这20多年，昆山籍的昆曲表演艺术家柯军、俞玖林、李鸿良、周雪峰、顾卫英等，不负众望，先后夺得中国戏剧梅花奖。他们是昆曲人的骄傲，是昆山人的骄傲，也是昆曲青年演员的榜样。

小昆班的建立为昆曲艺术的传承积蓄了强大的后备力量。从20世纪90年代初玉山镇第一中心小学创办全市首个小昆班以来，全市已陆续成立21个小昆班，摘得朵朵"小梅花"，同时向苏州、上海等地的戏曲学院输送了专业人才。此外，通过小昆班的传习，大部分学生都能哼唱几段，欣赏昆曲的美。

昆山市还积极引导社会力量广泛参与，推动昆曲研究会、缘源昆曲社、昆玉堂昆曲研习社、玉山曲社、开放大学幽兰昆曲社和杜克大学昆曲俱乐部等昆曲社团开展各类活动；巴城镇"重阳曲会"、千灯镇"秦峰曲会"、淀山湖镇"江浙沪业余戏曲邀请赛"等各区镇交流赛事百花齐放；昆山市依托百戏盛典，开展昆曲故里研学游等。

"昆曲六百年，最美在今朝。"昆山正努力留存、接续、壮大昆曲艺术文化根脉，吸引更多人走近昆曲、感知昆曲魅力。让人不禁感叹："不到园林，怎知春色如许！"

京师所尚戏曲

一以昆腔为贵

第二章 流布四方

明清时期,昆曲在声腔、剧本、表演等方面形成了完备的艺术体系,以强势的文化传播姿态流布四方,或对其他各地方剧种产生影响;或与各地方言、民间音乐相结合,形成丰富多彩的艺术体系。

第一节

传入周边省市

传入苏州

苏州是昆曲的大本营。魏良辅革新昆山腔后，新昆山腔以其流丽悠远而风靡苏州，在苏州形成了以梁辰鱼为代表的昆山派、以沈璟为代表的吴江派和以李玉为代表的苏州派等。昆曲在苏州群众基础广泛而深厚，文人雅士、曲词名家、专业艺人、百姓曲友等，在每年的中秋节前后自发聚集到虎丘参加曲会，形成了中国历史上水平最高、声势最大、传播最广、影响最深远的群众性昆曲集会——虎丘曲会。从明嘉靖年间到清乾隆年间，虎丘曲会持续了200多年。

传入南京

明万历年间（1573—1620），昆曲在南京进一步繁荣发展，从南京走向了全国。顾起元《客座赘语》记载，万历以前，南京的公侯、缙绅、富家，宴会集会多用散乐，万历以后则尽唱昆曲。昆曲成为当时南京戏曲演唱的主流形式。当时南京有数十个职业昆班，其中最著名的有华林部和兴化部。相传有从安徽来的富商在南京举行宴会，邀请华林班和兴化班唱对台戏，

演唱传奇《鸣凤记》。开始时,两个戏班不分上下,等到演出《河套》一折时,兴化班净角马伶扮演严嵩不如华林班李伶演得传神,于是马伶悄然退出戏坛,到北京某相国家当了三年看门小卒,仔细观察相国的言行举止,揣摩他的心理活动。待马伶重返南京复演时,把严嵩演得活灵活现,使李伶甘拜下风。这反映了当时南京昆曲艺术家精益求精的精神。

传入扬州

明万历年间,昆曲已传入扬州,且形成专业的昆班演出。据潘之恒《鸾啸小品》记载,潘氏于万历三十九年(1611)到扬州,看到徽商汪季玄从苏州买来优童,并教唱昆曲。他观看汪季玄家班演出10天,并赋诗13首,对班中14位名伶作了品评。明清时期,扬州经济繁荣,听戏成为扬州文人墨客及官吏商贩们的爱好。当时的戏迷尤以盐商为最。清初有一个盐商为演出洪昇的《长生殿》,花了16万两银子置办服装道具;另一个盐商为了演出孔尚任的《桃花扇》,花了40万两银子购买行头。当时,扬州的职业昆班和家庭昆班都极为兴盛。乾隆年间,皇帝数次南巡,将扬州的昆曲活动推向高潮,形成了昆腔"七大内班"的声势。

传入上海

明万历五年(1577),文学家、戏曲家屠隆到青浦(今上海市青浦区)任县令。第二年,他邀请梁辰鱼前去观看其家班演出的《浣纱记》。这是有关上海昆曲演出的最早记录。上海市中心有一座建于明代的豫园,其主人潘允端热爱昆曲。万历十六年(1588),他陆续从苏州购买串戏小厮8人,逐步组建并培养起昆曲家班,进行频繁的演出活动。豫园的乐寿堂成为昆曲演出的重要场所,几乎无日不开宴,无日不观剧,

是当时上海昆曲演出、传播的中心。清代，上海昆曲极为繁盛，姑苏四大昆班大章班、大雅班、全福班、鸿福班相继活跃在上海的戏台、茶园。

传入浙江

明嘉靖初，昆曲已经在浙江广泛传播。据焦循《剧说》记载，钱塘县的通政使司副长官周诗，嘉靖二十八年（1549）在乡试中考中解元，揭榜前夕，他不去候榜，反而与邻人彻夜观看昆曲演出。天快亮的时候，他还登台演出了《浣纱记》中的"范蠡寻春"一折，围观群众欢呼不止。通宵演戏、举子客串表演、群众欢呼鼓舞，描绘出了一幅浙江昆曲演出的盛景。浙江绍兴的绍剧兼唱昆曲声腔，绍剧的唱词与昆曲的长短句结构相似。

传入安徽

明万历初，昆曲已在安徽广泛传播。宣城人梅鼎祚蓄有家班。万历四年（1576），汤显祖曾到宣城观看梅鼎祚家班演出昆曲，并赞叹："自是吴歈多丽情，莲花朵上觅潘卿。"这里"吴歈"指的便是昆曲。汪季玄在新安（今安徽黄山地区）自办昆曲家班，吴越石在歙县（今安徽黄山地区）自办昆曲家班，他们精心挑选伶人，邀请名士教习，家班演出水平颇高，与苏州昆曲班子的演出水平不相上下。明清时期，许多实力雄厚的徽商大贾选择在扬州、南京、杭州等地居住，这些地方正是当时昆曲的演出中心。他们出于对昆曲的欣赏与爱好，给昆曲发展提供了财力支持，也给昆曲流入安徽地区提供了便利条件。

第二节

传入北方各省

传入山东

明嘉靖年间，山东章丘（今济南市章丘区）已有李开先家班。嘉靖二十六年（1547），李开先完成传奇剧本《宝剑记》，后来以昆曲的形式演出，其中第三十一出《林冲夜奔》成为昆曲的经典保留剧目。山东曲阜孔府早有家乐，明天启年间，孔荫植从苏州聘请昆曲伶工，办起了一个昆曲成人班和一个少年班。清康熙年间开始，为了接驾，孔府长期办有昆曲家班。据孔府档案记载，1660年至1920年，孔府先后办过戏班32个。因乾隆帝来过8次，所以仅乾隆一朝孔府的戏班就有14个，基本上是昆腔班。道光以后，孔府戏班兼演梆子、徽调和皮黄等，如光绪十一年（1885）从苏州请来的马家班便兼演昆曲和二黄。此后，昆曲与其他声腔剧种的交流日益频繁，如1936年12月第77代衍圣公孔德成结婚，孔府同时上演昆曲、京剧、山东梆子三台戏。昆曲和地方剧种的频繁交流，使山东地区的传统剧种如柳子戏、莱芜梆子、章丘梆子、枣梆等都受到了昆曲的影响。

传入北京

明天顺年间（1457—1464），北京民间已有昆曲演出。当时，吴地优伶在京师演出南戏（包括弋阳腔、海盐腔、昆山腔等），惊动了英宗皇帝。英宗让他们当面演出，并将其收归教坊司管理。正德年间（1506—1521），明

代方志学家韩邦靖在北京做官,作诗《席上赠歌者》:"主人市燕酒,留客听吴音。"这里的"吴音"即昆曲,证明此时,北京士大夫组织的宴会上已开始演唱昆曲。万历年间,昆曲在北京剧坛逐渐占据统治地位。明代史玄的《旧京遗事》记载:"京师所尚戏曲,一以昆腔为贵。"昆曲在北京的演出主要有宫廷演剧、民间演出和家乐戏班演出三种形式。

进入宫廷

明万历年间,昆曲进入宫廷。沈德符《万历野获编·补遗》记载:"(神宗)始设诸剧于玉熙宫,以习外戏,如弋阳、海盐、昆山诸家俱有之。其人员以三百为率。"其中昆曲地位最高,独称之为"官腔"。万历抄本《钵中莲》传奇中,凡神佛和正面人物俱唱昆腔,而妖鬼奸邪和反派角色则唱杂曲小调,足见昆曲在当时已被视作正声雅乐,地位有别于其他声腔。之后,不少皇帝都推崇昆腔。史书记载明光宗朱常洛喜看"吴歈曲戏本"。明熹宗朱由校曾与伶人串演昆曲。此后,经过明末清初的低迷,到康熙年间(1662—1722),昆曲又兴盛起来,朝廷设置"南府",专门管理宫廷音乐和演剧活动,宫中演昆曲和弋阳腔,尤以昆曲演剧为主,昆曲成为宫廷中的雅部正音。乾隆时期,宫里的伶人队伍扩大到1 000多人。清代戏曲理论家吴长元《宸垣识略》记载:"景山内垣西北隅有连房百余间,为苏州梨园供奉所居,俗称苏州巷。"康熙皇帝曾多次南巡至苏州,赏听昆曲,并亲自为南府挑选昆伶和教习。乾隆皇帝也爱好昆曲,他南巡至扬州时,两淮盐务专门组织昆曲戏班演唱,供他赏听。

传入天津

天津由于靠近北京,昆曲传入较早。《中国戏曲志·天津卷》记载,明朝末年,昆曲已在天津盛行。清初,天津的商贾官绅及文人墨客兴建园林日多,其中水西庄以亭台楼阁之胜、花木竹石之幽而成为最适合演出昆曲的地方,那里时常上演《长生殿》。天津宝坻文人李光庭在其所撰写的《乡言解颐》中追忆故乡昆曲演出盛况:"铁勒奴声如雷发,争认金牛;颜佩韦气可腾云,群夸野马。守门杀监,宋老维肝胆俱倾;醉隶判奸,孙丑子音容逼肖。"清代,由于天津南北往来的文人较多,富商官绅也多,再加上天津与北京相邻,昆曲的演出活动较频繁。

传入河北

明万历年间,昆山腔沿京杭运河北上,传入河北。往来于山西、陕西的昆曲戏班,经过大同、太原,过张家口,有的也流入河北。王骥德《曲律》记载:"迩年以来,燕赵之歌童舞女,咸弃其捍拨,尽效南声,而北词几废。"王骥德于明天启三年(1623)去世,临终前始定稿《曲律》,可知此前昆曲已在河北流传。由于昆山腔声腔柔婉,文词典雅,非北人之所好,因此仅盛行于城市中的士大夫阶层,很难在农村广泛流传。河北籍传奇作家及其作品较少,已知的有元城(今河北省邯郸市大名县)张四维作传奇《双烈记》《章台柳》等。清代,昆曲在承德避暑山庄附近盛行。纪晓岚《阅微草堂笔记》记载,当时的献县、东光、泊镇、任丘等地有昆曲演出,且常常演至深夜,就连运粮船上也有演出活动。乾隆三年(1738),大运河水浅,运粮船不能通行,于是演戏祭神。河北地区的昆曲受当地语言、传统音乐、民间戏曲和观众欣赏习惯的影响,形成了鲜明的个性和风格,曾被人戏称为"怯昆腔""高阳昆腔"。

传入山西

明隆庆四年（1570），文坛领袖太仓人王世贞出任山西按察使。王世贞爱好昆曲，备有家班，著有传奇《鸣凤记》。他任山西按察使后虽然不过半年便因母丧丁忧返乡，但已推动了昆曲传入山西。山西阳曲（今属太原市）人傅山在《霜红龛集》中记述了他幼年读私塾时看《金门记》的情形。《金门记》是湖南常德人龙膺编写的昆曲传奇剧本，讲述汉代东方朔的故事，今已无传本。万历四十四年（1616），龙膺出任山西参政，将《金门记》带到山西，这是目前可考的昆曲在山西演出的最早记载。昆曲入晋多随晋商流动，王友亮《双佩斋集》记载："国初巨富，有'南季北亢'之称……康熙中，《长生殿》传奇初出，命家伶演之，一切器用，费镪四十余万两。"可见演出规模之大。康熙四十六年（1707），孔尚任应邀主持编修《平阳府志》，作《平阳竹枝词》50首，其中《西昆词》一首反映了当时平阳（今山西省临汾市）一带昆曲演出的情况："太行西北尽边声，亦有昆山乐部名。扮作吴儿歌水调，申衙白相不分明。"乾隆二十一年（1756），山西各地约500位名人在太原举办曲会。"至太原省试毕，八月十七日，太原诸名士邀乡试诸君子作曲子之会，好事而集者，平、蒲、汾、代凡五百人。顾昌如执前所得板唱《长生殿·闻铃》一套，李仰山亦执所得板唱《红梨记·窥醉》一套，众大赞服，约次夜复集。"清代，昆腔在山西形成晋昆，兴盛一时，影响很大，出现了"昆迷"徐昆和"昆狂"白澍两位代表人物。张林雨在《晋昆考》一书中考证，昆曲在山西由南向北传播，构成了晋南平阳地区、晋中太原地区、晋北雁门地区及晋东南上党地区三片一点的流布格局。

传入河南

明万历年间,河南最负盛名的昆曲班子当属侯方域父子家班。侯方域的父亲侯恂官至户部尚书,曾令小童随侍上朝,仔细观察贤奸忠佞各类官员,以求在昆曲表演中更加传神。侯方域是明末四公子之一,他受父亲影响而解音律,爱好昆曲,家班中的优童都选自苏州,家班为商丘第一,水平很高。侯方域与李香君的爱情故事被孔尚任写入传奇《桃花扇》。河南商丘的沈鲤家班、侯方域家班、宋荦家班等为后来豫剧的形成和发展提供了艺术土壤。豫剧演员也有意识地汲取昆曲营养,以促进豫剧艺术水平的提高。清末民初的豫剧名伶杨小德,文武昆乱不挡,被人们称为"戏状元"。豫剧"五大名旦"之一的陈素真也是借鉴了昆曲以及京剧等剧种的优点,融会贯通,才发展了豫剧的豫东流派。

传入东北

清初,统治者把许多反抗其统治或触犯刑律的人流放到东北。黑龙江宁古塔(今黑龙江省牡丹江市海林市)是著名的流放地,昆曲随被流放者传入当地。顺治十八年(1661),原明末兵部尚书张缙彦(号坦公)流徙宁古塔,带有昆曲家班中的歌姬10人。康熙元年(1662),明末散文家、戏曲家祁彪佳儿子祁班孙(字奕喜)因通海案被遣戍宁古塔。他带去的歌姬、优儿曾在张缙彦府中演唱。杨宾《柳边纪略》云:"康熙初,宁古塔张坦公有歌姬十人,李兼汝、祁奕喜教优儿十六人。"这是昆曲流传到北部边境的明确记载。

明清时期,辽宁的昆曲演出一般仅限于被贬官员从江南、北京带去的昆曲家班进行的自娱自乐式的表演。乾隆以后,沈阳故宫与都统衙门每当帝王东巡、元旦祝贺、圣诞祝寿、春秋巡狩以及其他重大礼仪,均演出昆曲。但在平时,将军、大臣们更倾向于听铿锵激越、富有金戈铁马之声的梆子腔。

传入陕西、甘肃

西北地区的昆曲演出活动以西安为中心。清康熙五年（1666），李渔应甘肃巡抚刘耀薇、提督张勇之邀，从北京出发前往甘肃演出。他路过陕西时遇到了一位会唱昆曲的老优人。这位老优人已70多岁，原为肃王府的昆曲艺人，流落此地。李渔邀请他在自己的职业戏班中教习昆曲。可见在此之前，昆曲已经传入陕西。清康熙六年（1667）年三月，李渔到达兰州，以王姬为生，乔姬为旦，配以其他女伶，建立家班女戏。"未至兰州，地主知予有登徒之好，乃先购其人以待者，到即受之，不止再来一人，而再来其翘楚也……时诸姬数人，亦皆勇于从事，予有不能自主之势，听其欲为而已。"是年五月，李渔前往甘泉，在甘肃提督张勇处"为大将军捐客"，进行昆曲演出。起源于陕西的西北地区传统戏剧秦腔曾长期与昆曲共生，在昆曲的影响下，秦腔中添加了筝、笛等丝竹乐器，音乐风格也发生了变化，有时高亢激越，有时也会柔婉低回。

传入宁夏

清乾隆中期，昆曲随着驻军传入宁夏。当时的清朝皇室赐给驻扎在宁夏府的满营将士一个10余人的小戏班，名"祥和班"，专门演唱昆曲和弋阳腔。这个戏班除了为满营将士演出外，有时也为地方大官僚和贵族服务，当地人称之为"京腔班"。

传入新疆

清乾隆三十三年（1768），纪晓岚因在扬州两淮盐引案中给亲戚卢见曾通风报信，被发配至乌鲁木齐3年有余。在新疆期间，纪晓岚曾作《游览十七首》，有诗云："越曲吴歈出塞多，红牙旧拍未全讹。诗情谁似龙标尉，好赋流人水调歌。"叙及遣户流人中的昆曲家班演戏之事。

第三节

传入南方各省

传入湖南

明万历初年,昆曲传入湖南郴州。据《万历郴州志》载,明万历初年,有吴县人(今苏州市)任郴州知州。知州喜欢昆曲,家里的奴仆都会唱昆曲。在郴州西南三十里处有一个天然形成的溶洞,名万华岩,是郴州本地的名胜,其中可以列坐数百人。万历三年(1575)冬天下雪,知州约同僚好友到此处饮酒赏雪,"顾苍头作吴歙,众更纵饮以和"。一人开腔,众人唱和,可见昆曲在当时已经风靡郴州。明中期,昆山人徐开禧在桂阳为官,每逢城隍诞辰,徐开禧就邀请昆山戏班在城隍庙内唱大戏半个月。湖南人在外地做官,也把昆曲带回家。清同治年间,桂阳人陈士杰任江苏按察使,回乡时多次邀请江苏、浙江昆曲艺人到家乡传艺。在他故居的花厅中就有戏台。相传,戏台两旁原有一副关于昆曲的对联。陈士杰的两位夫人也是苏州一带人,其中一位张纺琴更是昆曲通。在陈士杰的大力倡导下,昆曲在桂阳落地生根,桂阳成为湘昆的发祥地。早期,江苏昆班到郴州演出,有不少本地人跟班学艺。郴州、桂阳一带矿藏丰富、商贾云集,富豪出资、乡绅捐款,修建了大量戏台。较大的村子都建有戏台,为昆曲演出提供了良好的场所。郴州、桂阳先后涌现出"集秀班"

等28个昆曲班社。清乾隆五十六年（1791），桂阳集秀班（后为了与苏州的"集秀班"区别，改名为"文秀班"）在广州梨园会馆演出。嘉庆年间，福庆园在大溪骆氏宗祠戏台演出16天，上演56个昆曲节目；咸丰四年（1854）九月初，福庆园在太和镇大溪头戏台演出15天，上演65个剧目。光绪十六年（1890）十一月初八日，文秀班在流峰镇松市戏台演出9天，上演28个昆曲剧目。1989年，桂阳县进行文化普查，当时留存有483个戏台，其中8个戏台记有9个昆班的11次演出，演出时间达46天，上演昆剧剧目141个，可见当时昆曲在桂阳十分盛行。昆曲还以套曲（由数支曲牌组成"一堂牌子"）保留在岳阳的巴陵戏中。

传入湖北

清乾隆年间，有南昌人彭帮鼎入赘施南府（位于湖北省西南部）副将樊继祖家。彭帮鼎长于词赋，通晓昆腔音律，在施南府军营组织了演唱昆曲的业余戏班。从此，昆曲得以在此地传播。乾隆末年至嘉庆年间，南路（二黄）和北路（西皮）声腔通过湘西荆河戏传入，上路（川梆子）由川东流入，辰河高腔通过木偶戏传入。诸声腔与当地语音和民间音乐相融合，形成了兼唱南路、北路、上路、昆曲、高腔、彩腔杂调的施南调，即南剧。南剧中的昆曲，以笛伴奏，腔调优雅，节奏平稳，有《琵琶记·扫松》等剧目。湖北地方高腔剧种清戏，明末清初形成时即兼唱昆曲，现存的清代玉衡氏的手抄本，就可表明昆曲与清戏并存，其剧目《谒师》《扫花》《打碑》《观图》《琴挑》《思凡》《闻铃》等与《缀白裘》所收昆曲剧本完全相同。

传入江西

昆曲传入江西约在明万历中期。万历二十六年（1598），汤显祖弃官回到临川，他的诗文中多次提到"吴侬""吴歈""吴歌""侬歌"等，说明昆曲此时已传到了江西临川。明崇祯年间，有浙江的昆班到江西吉安南部的泰和县演出。昆山腔传入江西，可以分为两路：一路从浙江衢州西传入江西，到了玉山、上饶等县就传入信河班子演出；一路从安徽传入饶河班子，即现在的赣剧班子。赣剧中的昆腔、剧目等都是当时受昆曲影响而形成的。赣剧中的昆曲戏，整本戏有12出，杂出有84出，另有大八仙吉庆戏24出。虽然有些剧目已失传，但可见昆曲对赣剧的最终形成起了重要的作用。此外，吉安戏也受到了昆曲的影响，兼唱高腔、昆曲、皮黄和安徽梆子，在吉安戏中，专唱昆曲的剧目保存下来的不多，主要有《金印记·六国封相》《三请孔明》《水战杨幺》等。

传入福建

明天启、崇祯年间，陈一元、曹学佺在福建组建昆曲家班演出，家中客座常满。陈一元还自己装扮成大花脸进行演出。清康熙年间，无锡人季麒先游福州，在当地友人家中观看《邯郸梦》演出。相传，清乾隆、嘉庆或道光年间的一个苏州商人（一说为官员）将滩簧带到了南平。南平的南词艺人奉苏滩为正宗，因而与昆曲关系密切，流传下来的抄本有一些也分别标注了南词和昆曲两种工尺谱。南词戏中还保留了不少昆曲曲牌，如《泣颜回》《耍孩儿》《一枝花》《大得胜》《将军令》《折桂令》等。演唱的内容也大多是才子佳人的故事，唱本主要来自昆曲剧目。

传入广东

明万历年间，苏州梨园子弟周之兰夫妇到广东，在当地组班演出昆曲。冯梦祯《快雪堂日记》载，万历三十年（1602），他在吴中吴之偁家中欣赏刚从广东回到苏州的昆剧名角张三演出，其演出独一无二。这说明广东本地昆曲有一定的民间基础，演出水平也很高。流行于广东海丰、陆丰、潮汕和闽南等地的正字戏的主要曲调中就有昆曲。植根广东海丰、陆丰两县，流行于粤东和闽南等地的西秦戏主要声腔也有昆曲，它的剧目受昆剧影响较大，其四大传戏、八小传戏、四大弓马戏、三十六本头、七十二小出中，有一些便出自昆曲。广东汉剧中的一些剧目来自昆曲，如《六国封相》《天官赐福》《仙姬送子》等，艺人将其唱腔称为"雅乐"。

传入广西

据计六奇《明季南略》记载，早在南明永历年间，寄居桂林的皇亲，即已"新蓄奚童，苏昆曲调《鸾篦》《紫钗》复艳时目。文武臣工，无夕不会，无会不戏，卜昼卜夜"。清代初期至中叶，桂林班均兼演昆腔。绿天《粤游纪程》记载，雍正时期，桂林有独秀班，"能昆腔苏白，与吴优相若"。昆曲对流行于桂林、柳州一带的桂剧产生了影响，桂剧兼唱昆腔，其伴奏曲牌绝大多数是昆腔曲牌。

传入云南、贵州

明朝建立后，朱元璋养子沐英受封西平侯，驻守云南，多次携大量江南移民入滇，江南传唱的戏曲声腔也跟着传入云南。魏良辅在《南词引正》中记述，永乐年间，云南、贵州两省已有人唱昆山腔和弋阳腔，且唱得颇为入耳。清初，吴三桂受封平西王，他喜爱昆曲，能自唱自演。玉峰歌姬陈圆圆也参与演唱，在云南组建昆曲家班，其中6人演唱艺术水平较高，称为"六燕班"。

传入四川、重庆

蒲亨建在《昆腔入川年代初考》中考证，昆曲入川可追溯至明中叶（嘉靖）之前，由四川新都籍状元杨慎带入四川。据胡淦《蜀伶杂志》记载，昆曲入川演唱是在清康熙二年（1663），八位擅长昆曲的江苏伶人寓居成都，在江南馆合和殿端坐清唱。清初，随着以"湖广填四川"为主的各省移民迁川，昆曲传入四川并逐渐流传开来。另有川剧学者蒋维明考证，昆曲经由江西水陆两路到湖南常德，再沿着沅江流域经吉首抵达四川的秀山、酉阳（今属重庆）。这条路也是川盐运销两湖的商道，所以"水路即商路，商路即戏路"。江苏人徐善堂学习了昆曲并将昆曲引入重庆，昆曲艺术与当地民间音乐融合发展，进一步流传。

传入台湾

文献资料显示，乾隆三十四年（1769），朱景英任台湾府鹿耳门海防同知时，曾邀集同人观赏其剧作《桃花缘》及李玉《清忠谱》。乾隆四十八年（1783），苏州梨园公署重修老廊庙竣工时所作的《翼宿神祠碑记》中有"台湾局"捐款的记载。台湾研究者洪惟助推测，在当时的台湾至少有两个以上的昆曲班子存在，只是至今仍缺少其他佐证。

昆山有戏：昆曲

老树新枝

才能繁花似锦

第三章 昆曲传承

　　昆曲的传承至今依旧遵循最古老的方法——口传心授。水袖翩然、雅韵清远,大美昆曲历经 600 年的时光依旧生生不息、历久弥新。这是一代代昆曲人薪火相传的成果。

　　传承是昆曲发展永恒的主题。作为昆曲的发源地,昆山大力传承昆曲艺术经典,同时把"出人、出戏、出精品"视作保护、传承、弘扬昆曲文化的宗旨,坚守"传统",放眼"当代",一边行走在传承的路上,一边畅想着昆曲发展的新局面。

第一节

昆曲人物

闵采臣（1877—1939），近代曲家。昆山玉山人。出身伤科世家，自幼继承祖业，后随父徙居苏州行医，蜚声吴中。雅好昆曲，工副（二面），以饰演《水浒记》中《借茶》《前诱》《活捉》三折里的张文远最负盛名。时人评论说："闵君演张三郎戏，神妙直到秋毫颠，活是一白鼻头小生。"20世纪20年代初，先后参加昆山玉山曲社、苏州道和曲社，组织普乐昆剧团。后至上海，捐钱捐物，支持成立"上海昆曲保存社"，积极参与沪上的昆曲活动。抗日战争中，日军飞机轰炸昆山县城，闵宅被毁，闵采臣一足受伤，避居吴县光福。1938年移居上海，翌年病故。

闵采臣剧照

（杨瑞庆　提供）

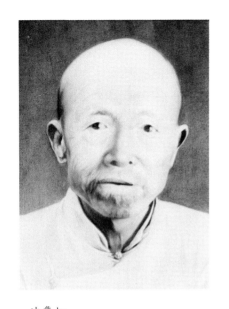

沈彝如

（黄雪鉴 提供）

沈彝如（1877—1947），近代曲家。昆山人。昆山玉山曲社社员，专工副净，擅演《渔樵记·寄信相骂》《虎囊弹·醉打山门》等戏。20世纪20年代被苏州昆剧传习所创办人穆藕初聘为曲务秘书，留下了一本《传声杂记》，将1921年至1923年间苏沪曲事活动用日记体的形式记录下来，极富史料价值。

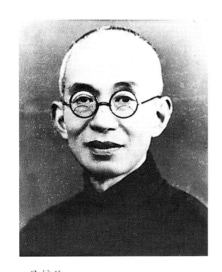

吴粹伦

（吴世明 提供）

吴粹伦（1883—1941），曲家。名友孝，以字行，昆山巴城人，世居巴城顾巷栅，后徙居昆山城区。清宣统三年（1911），毕业于苏州两江师范学堂，成绩优秀，留校任教。爱好昆曲，结识曲家吴梅，并与俞粟庐、俞振飞父子交往颇多，切磋艺术。1921年7月，苏州道和曲社成立，吴粹伦为第一批曲友。同年8月，该社骨干张紫东发起，吴粹伦等积极参与，创立苏州昆剧传习所，这是第一所现代化的昆剧专门学校，吴粹伦成为12位董事

之一。20世纪20年代中期,昆山建立县立中学,聘吴粹伦为第一任校长。做好教育工作之余,他还热心宣传昆曲,在学生会文娱部创设昆曲小组,参加活动的师生有数十人之多,为学校培养了一批戏曲音乐人才。20世纪30年代后,他受聘到上海澄衷中学当教务长、校长。其间,积极参加上海、昆山两地的曲社活动,曾陪同吴梅到昆山举办讲座,并为吴梅创作的《湖州守乾作风月司》谱曲,此曲被收入《霜厓三剧》。吴粹伦精通昆曲,拍曲、按笛、作词、填谱……无所不能,业界将他与吴梅并称"二吴"。抗日战争时期,日机轰炸昆山县城,将他用半生积蓄建造的新居炸毁。1941年11月,吴粹伦在上海病逝。昆山县立中学校友成立景伦曲社,以纪念老校长的培育之恩。

吴秀松(1889—1966),昆曲曲师,人称"神笛吹师"。原名王秀松,1945年前后,按旧时"三代归宗"例,改姓吴。昆山玉山人,居昆山县城北塘街(今亭林路)半山桥北堍。父王瑞祺、叔父王瑞金,皆以堂名鼓手为业。父早逝,拜沈炳波、蔡奎荣、许沁泉、麦阿二四位为师,还经常徒步至周市杨家桥向名师杨仰洲学艺。家门本工官生,因从师较多,勤学苦练,生、旦、净、丑各项均通,会戏六七百折。1912年,与许纪庚、王秀根、高炳林等9人组建永和堂,吴秀松司笛,并任堂主。

吴秀松

(黄雪鉴 提供)

永和堂是当时城区最著名的堂名班社之一,因此吴秀松被公推为昆山县乐业公会的负责人。1938年,永和堂分解为"吟雅集"和"国乐·保存粹"。1944年,吴秀松受上海闸北水电公司的同声曲社邀请,担任曲师。中华人民共和国成立后,堂名班艺人受到国家重视。1956年,吴秀松任昆山县第一届政协委员。同年,江苏戏曲训练班筹建昆剧班,江苏省文联资深音乐人费克到昆山,聘请吴秀松赴南京任教。恐其生活不便,请其子吴连生一起到南京执教。9月,文化部举办昆剧观摩演出大会,父子俩同被邀请出席。后其子旧病复发去世,他强忍失子之痛,毅然回南京继续执教。吴秀松对戏曲音韵造诣颇深,人称"活字典"。晚年他虽牙齿全部脱落,却毫不影响司笛,有人在《新华日报》上撰文称他为"神笛吹师"。吴秀松桃李满门,如著名昆剧演员、"梅花奖"得主张继青、石小梅,戏曲音乐家武俊达、王正来等都是其学生,"继"字辈也大多是他的学生。

殷震贤

(黄雪鉴 提供)

殷震贤(1890—1960),近代曲家,昆山人。自幼学医,后至上海定居,为上海八大伤科名医之一。父亲殷致祥是昆山曲界前辈,殷震贤幼承家学,师从沈月泉,唱演俱佳,工生,尤擅巾生与官生,以演《金雀记·乔醋》一折得盛名,获"殷乔醋"美誉。后迁居上海行医,积极参加赓春、平声两大曲社活动,声名鹊起。20世纪30年代,戏剧大师梅兰芳赴沪演出,特邀殷震贤合演《牡丹亭·游园惊梦》《奇双会·写状》。殷震贤和大曲家俞粟庐、俞振飞父子交谊很深,与俞振飞并称沪上曲界"双

璧"。殷擅长笑功,俞精于擞腔,时人有"殷笑俞擞"之誉。后自创赓声曲社和益社昆曲俱乐部。1956年8月,苏州举行"南北昆会演",他作为上海市代表出席会议,并与老搭档叶小弘合演拿手好戏《金雀记·乔醋》。为响应国家振兴昆曲的号召,他回上海后,与赵景深等5人发起成立上海昆曲研习社。该曲社与北京昆曲研习社为中华人民共和国成立初南北两大曲社。殷震贤由于昆曲艺术成就卓著,被称为"一代曲家"。

张英阁(1903—1990),曲家,昆山人。20世纪20年代中期,投于曲师吴秀松门下习曲,工五旦,以唱功见长,戏路宽广,擅演《牡丹亭·游园惊梦》《玉簪记·琴挑》等戏,兼演老生戏。后至上海,长期活跃于上海曲坛,晚年仍坚持参加上海昆曲研习社活动,经常为青年曲友义务拍曲,在上海曲界声望颇高。

张英阁

(黄雪鉴　提供)

邵传镛(1908—1995),苏州昆剧传习所艺人,昆山玉山人。师承沈月泉、沈斌泉、陆寿卿,工净角。出科后入新乐府、仙霓社昆班。他身材魁梧,功架好,传习所早期的大面戏,如《训子》《刀会》等,大多由其主演,后逐渐以白面戏为主。1957年起,任上海戏曲学院昆剧教师,主教净行;1986年起又积极参加昆剧培训班的教学工作。

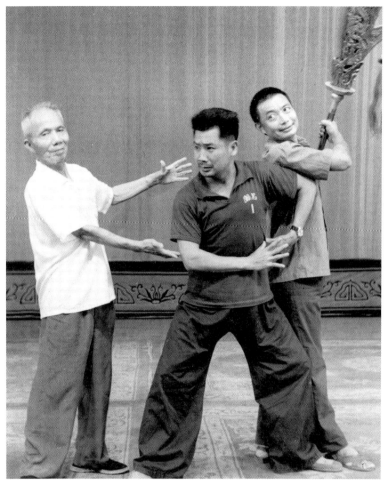

邵传镛（左一）在湘昆传授《单刀会》

（湖南昆剧团 提供）

龚传华（1911—1932），苏州昆剧传习所艺人，昆山玉山人。1921年入苏州昆剧传习所学艺，师承吴义生，工老旦。出科后入新乐府、仙霓社昆班。代表剧目有《讨钗》《拷红》《花婆》等。

徐振民（1917—1988），昆曲曲师。学名徐荷生，昆山人。祖籍元和县（今属苏州市），迁居昆山。出身于昆曲世家，祖父徐年赓为吟雅堂老艺人。徐振民13岁拜堂名班艺人徐咏梅为师，后拜吴秀松、吴秀根兄弟为师。1939年，参加吴秀松吟雅集堂名班子，工副末。其时，著名笛师李荣圻到昆山，他虚心求教，打下扎实基础。中华人民共和国成立后，他先后任昆山"艺声"和浙江海盐"民乐"两个越剧团的乐师。

徐振民

（黄雪鉴　提供）

1956年底，经周传铮介绍，到北京昆曲研习社任音乐组教师，并多次参与演出，后因病返昆。1960年3月，天津戏校到昆山招聘昆曲教师。同年4月，他与夏湘如一起赴天津任教。后该校因师资不足停办，两人又回北京昆曲研习社任曲师。一度转辗各地，后被安排在江苏戏曲学校昆曲班任教，直至退休。退休后，曾两度应文化部昆剧指导委员会邀请，赴苏州参加昆剧培训班的教学工作。1986年8月，昆山亭林园翠微阁举办昆曲堂名演唱会，他参会并司鼓。晚年，徐振民将他所熟悉的昆曲工尺谱300折翻译成简谱。此外还撰写《昆曲吹打曲牌集》《入声字派入三声查检表》《昆曲音韵举例表》《改进昆曲音乐教学须知》等文稿。1988年8月，因病去世。

夏湘如（1919—1993），著名堂名班曲师。昆山人，世居陆家桥黄泥娄村（今属周市镇）。父亲夏云卿以道士兼堂名班鼓手为业，参加协修堂堂名班子。班主陆松甫会戏多而精，生、旦、丑角全能，且精各种乐器，和周市杨家桥杨应涛并称为"昆曲二状元"。夏湘如投其名下，打下扎实基础。父母双亡后，17岁的夏湘如到昆山县城谋生，经过4年苦学，21岁时回陆家桥，担任咏儿堂班主。经过刻苦钻研，堂鼓、云锣、三弦、胡琴，他样样都能演奏，远近闻名。中华人民共和国成立后，他积极参加农村业余文化活动，担任辅导老师。1960年3月，天津戏校到昆山招收昆曲教师。4月，他与徐振民同赴天津任教。后该校因师资不足停办，他与徐振民到北京昆曲研习社拍曲教唱，居于俞平伯先生家中。有一次演出《长生殿·小宴》时，笛师笛膜破裂，他独自用云锣完成伴奏任务，获全场喝彩。国民经济困难时期，夏、徐返回昆山。夏湘如一如既往地支持农村文化活动，培养了一批批昆曲爱好者及民乐演奏员。1986年8月，昆山亭林园翠微阁举办的昆曲堂名演唱会，夏湘如携12岁的男女学生参演《连环记·赐环》。1992年民间音乐普查时，他以79岁高龄克服失明和病痛等困难，录制《北曲》和《细妥》大型套曲，给后人留下珍贵遗产。

夏湘如

（黄雪鉴 提供）

高慰伯（1919—2008），著名笛师，昆山周市镇周水桥人。父亲高炳林，当地著名曲师。高慰伯自幼学吹笛子，并参加堂名演唱，能曲甚多。1959年任江苏戏曲学校昆曲班笛师，与执教于此的著名曲师吴秀松同居一室，朝夕请益，笛艺大进。他的演奏质朴严谨，不尚浮饰，有师门之风。晚年退休回乡，与里中曲友结社拍曲，培养后进，常往南京、扬州等地教曲，并一度担任苏州大学昆曲班乐队教师。玉山镇第一中心小学成立小昆班，高慰伯负责拍曲、授课、司笛。

高慰伯《牡丹亭·游园》录像
（肖云龙　提供）

高慰伯

（毛宇龙　摄）

王建农

(王建农 提供)

王建农，1962年生，昆山人。国家一级演奏员、江苏省演艺集团昆剧院首席笛师。多年来先后为大量的昆曲音像资料录音主奏，有王正来《词曲选唱》《王正来昆曲艺术纪念特辑》，石小梅个人专辑《珍品萃雅》，中正文化中心《赏心乐事学昆曲》《龚隐雷昆曲经典唱腔》等。主奏大戏《牡丹亭》《桃花扇》《十五贯》《风筝误》《窦娥冤》《绣襦记》《白罗衫》《蝴蝶梦》《梁祝》《红楼梦》等及折子戏百余出。创作《临川四梦·汤显祖》《双合印·水牢摸印》《长生殿·刺逆》等诸多昆曲唱段，为《中国昆曲大辞典》创作7支笛谱。

柯军，1965年生，昆山陆家镇人。国家一级演员，第22届中国戏剧"梅花奖"榜首。现为江苏省演艺集团有限公司总经理、艺术总监，江苏省文联副主席，江苏省剧协主席，第十一届、第十三届全国人大代表，享受国务院特殊津贴。工武生兼文武老生，擅演《宦门子弟错立身》中完颜寿马、《顾炎武》中顾炎武、《临川四梦·汤显祖》中汤显祖、《宝剑记·夜奔》中林冲、《桃花扇·沉江》中史可法等，扮相英俊，表演功力深厚，情感动人。他秉持昆曲发展要"最传统、最先锋"的理念，在国内首创"新概念昆剧"，出版"先锋昆曲"书籍《素昆》，长期以来，为我国戏曲艺术事业的繁荣发展倾注了大量心血，做出了卓越贡献。

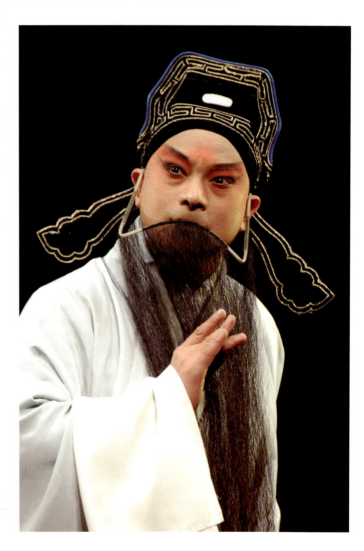

柯军

（柯军 提供）

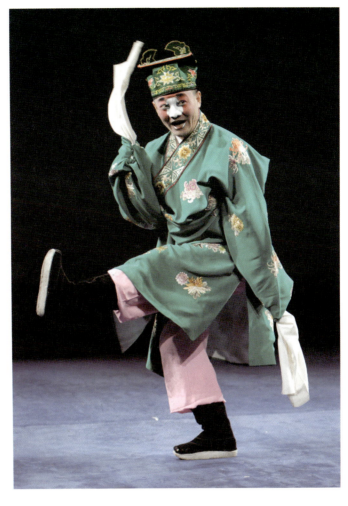

李鸿良

（李鸿良　提供）

 李鸿良，1966年生，昆山玉山人。国家一级演员，获第25届中国戏剧"梅花奖"，享受国务院特殊津贴。现为江苏省演艺集团党委委员、副总经理，江苏省戏剧家协会副主席、江苏省省级"非遗"传承人。工丑、副丑，擅演《孽海记·下山》《跃鲤记·芦林》《艳云亭·痴诉·点香》《渔家乐·相梁·刺梁》等，表演细腻传神、诙谐幽默，挖掘恢复了昆丑绝技"一口开双花""矮子提"，深受广大观众的喜爱。在国内外高等学府举办四百多场个人讲座，不遗余力地向青年观众宣传昆曲艺术。

俞玖林，1978年生，昆山巴城人。国家一级演员，获第23届中国戏剧"梅花奖"。现任江苏省苏州昆剧院副院长（主持工作）。工小生，至2020年年底，领衔主演青春版《牡丹亭》全球巡演391场，促进中华民族传统文化的弘扬与传播，另有新版《白罗衫》《玉簪记》《西厢记》《占花魁》等代表作，扮相俊秀潇洒，有书卷气。在昆山巴城老街设有俞玖林工作室。

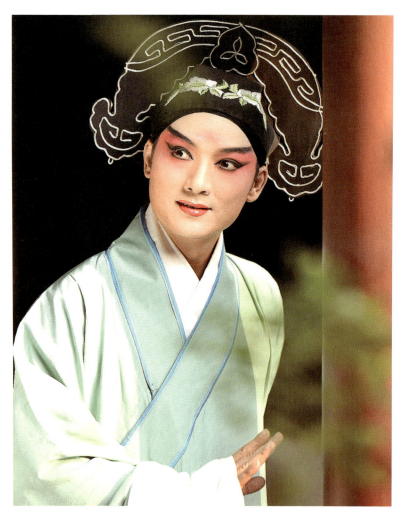

俞玖林

（俞玖林 提供）

周雪峰

(周雪峰 提供)

 周雪峰，1978年生，昆山淀山湖人。国家一级演员，获第27届中国戏剧"梅花奖"。现任职于苏州昆剧院。专工小生，扮相英俊儒雅，擅演《长生殿》中的唐明皇、《狮吼记》中的陈季常、《西厢记》中的潘必正、《白蛇传》中的许仙和《牧羊记·望乡》中的苏武等。在昆山淀山湖镇设有周雪峰工作室。

顾卫英，1978年生，昆山正仪人。国家一级演员，获第29届中国戏剧"梅花奖"。曾为中国戏曲学院表演系昆曲教授，现任职于北方昆曲剧院。主攻闺门旦兼正旦，扮相端庄秀丽、表演细腻传神，擅演剧目及人物有《牡丹亭》中的杜丽娘，《长生殿》中的杨玉环，《玉簪记》中的陈妙常，《白蛇传》中的白素贞，《烂柯山》中的崔氏等。在昆山巴城老街设有"一旦有戏"昆曲艺术工作室。

顾卫英

（顾卫英　提供）

第二节

小昆班

在昆曲的故乡谈昆曲，绕不开的话题是小昆班。小昆班作为昆山的特色组织，肩负学习、演出、传承昆曲的使命，在全民戏曲普及中扮演着重要角色。

20世纪90年代初，有识之士建议昆曲振兴要先"从娃娃抓起"。自1991年玉山镇第一中心小学率先成立小昆班、聘请昆曲艺人执教以来，昆山以小昆班的形式传承昆曲已走过了30年。2020年年底，昆山全市有小昆班19个。

小昆班出人才、出成果，受到了党和国家领导人的多次接见和关爱。先后在全国各类青少年戏曲大赛中获得一百余枚金奖奖牌，为昆山赢得了荣誉；小昆班百余名小学员经过选拔进入专业院团深造，源源不断地为昆曲事业贡献力量；应邀赴韩国、日本、新加坡、澳大利亚、法国、瑞士、意大利、奥地利、德国、捷克等国家和香港、澳门、台湾等地区进行交流演出，将昆曲艺术传播出去，提升了昆山的影响力，为昆山赢得美誉。小昆班已成为"文化昆山"建设的重要成果。

每年都有优秀学员从小昆班被选入专业戏曲院校，成长为戏曲表演者。同时，小昆班每年都会从小学低年级学生中挑选好苗子，使其开始系统地学习昆曲表演。就是在这样的循环中，小昆班为昆曲的传承与发展不断输送新鲜血液。

昆山小昆班一览

○ **1991 年成立**

玉山镇第一中心小学小昆班

1991 年，玉山镇第一中心小学成立了昆山第一个小昆班，这个小昆班 30 年来累计培养学员上千人次，向戏曲舞蹈专业院校输送人才 20 多名，多人获全国戏曲比赛金奖，先后赴日本、韩国、澳大利亚、奥地利等国访问演出。在传承《十五贯·访鼠测字》《千忠戮·惨睹》《孽海记·思凡》等经典昆曲折子戏的同时，小昆班还创新地将语文课本《猎人海力布》改编成昆剧《海力布》，于 1993 年进京演出并获奖。

2012 年 2 月，石牌中心小学校小昆班的"中国青少年维也纳金色大厅（2012）新春音乐会"

（石牌中心小学校 提供）

○ **2001 年成立**

石牌中心小学校小昆班

2001 年 1 月石牌中心小学校小昆班成立，2015 年 9 月特聘昆曲名家俞玖林作为艺术顾问，并由俞玖林工作室全面承担教学工作，开启"常驻教师＋特聘教师"联合执教的教学模式。累计培养学生千余名，其中 33 人考入专业戏校。2008 年，该校"中国戏剧家协会昆山小梅花培训基地"揭牌，成为中国剧协在国内设立的首个小梅花培训基地。2012 年在维也纳金色大厅新春音乐会上演出《游园惊梦》。

1993 年 5 月 31 日，玉山镇第一中心小学小昆班学员应文化部、国家教委邀请到北京演出《海力布》

（玉山镇第一中心小学 提供）

○ 2004年成立

千灯中心小学校小昆班

2004年7月千灯中心小学校小昆班成立，2015年，学校建成南校区并单独成立小昆班，成为昆山市唯一一所拥有两个小昆班的学校。先后聘"继"字辈老艺术家柳继雁、凌继勤以及苏州昆剧院周雪峰、上海昆剧团刘立争等担任艺术指导，学校教师徐允同、韩先娥、沈旷怡负责协助授课。南北两校区累计培养学员400余人。学校被教育部授予"第二批全国中小学中华优秀文化艺术传承学校"称号。中国台湾著名作家白先勇曾两次到千灯观看小昆班演出。2020年7月，秦峰少儿昆剧团正式运作，千灯几所小学小昆班学员均集中至千灯中心小学校南校区进行教唱训练，累计培养学员146名。

千灯中心小学校小昆班学员在苏州昆剧院演员周雪峰（右一）在指导下学唱昆曲

（千灯中心小学校　提供）

秦峰少儿昆剧团
恭王府演出1

秦峰少儿昆剧团
恭王府演出2

小昆班学员平时训练

（新镇中心小学校　提供）

○ 2006年成立

新镇中心小学校小昆班

长期聘请苏州剧团专业教师辅导，学校编写了《幽兰飘香》和《锡剧基本曲调》等社团教材。小昆班累计培养学员600余人，先后有11人次获得中国戏剧家协会主办的"全国少儿戏曲小梅花荟萃活动"金奖，3个节目获全国最佳集体节目奖，同时有十几人次进入上海、北京、江苏等地的戏曲院校学习。学校先后被评为苏州市戏剧家协会"小梅花"少儿戏曲教学基地、海峡两岸戏曲与国学传承交流基地等。

○ 2010年成立

淀山湖中心小学校小昆班

依托周雪峰戏曲艺术工作室开展教学工作，利用双休日、寒暑假时间进行基本功训练。先后排演《牡丹亭》中的《游园》《寻梦》，《孽海记》中的《思凡》《下山》，以及《红娘》《扈家庄》等折子戏。小昆班先后受邀参加苏州北桥第四届"冶长泾杯"戏曲票友大赛暨苏州市优秀少儿戏曲专场展演、2019年长三角少儿戏曲小梅花专场展演、苏州电视台综艺节目《其实很文艺》演出等活动。至2020年年底，有学员28人，其中3人被苏州市艺术学校昆曲表演专业录取。

准备汇报演出

（韩承峰　提供）

校园文化节表演昆曲

（周庄中心小学校 提供）

○ 2011年成立

周庄中心小学校小昆班

累计培养学员56人。先后聘请江苏省演艺集团昆剧院退休演员陆宁、苏州昆剧院演员张梦顺担任指导教师负责教唱。每周进行两次日常训练，从基本功练起，着重练习唱念做打，并不断吸收新学员，形成梯队学习的模式。先后排演《牡丹亭》中的《游园》《惊梦》《寻梦》和《长生殿·小宴》《十五贯·访鼠测字》《孽海记·思凡》等折子戏。学员还经常到周庄古戏台观看江苏省演艺集团专业昆曲演员表演，与演员们同台交流。2019年1月，学校与周庄镇圆梦音乐艺术培训中心签订协议，委托开展小昆班的日常教学和管理。

○ 2012年成立

陆家中心小学校小昆班

先后聘请苏州锡剧团退休演员张秀兰、杨丽娜、顾建明，苏州京剧团退休演员何建华、魏神童担任小昆班辅导教师。2020年9月，在原有师资基础上又聘请毕业于中国戏曲学院的俞陈悦以及上海昆剧团多名青年演员作为补充，利用双休日和寒暑假进行戏曲教学活动。2017年6月，小昆班学员在北京市参加由文化部恭王府管理中心与中国昆剧古琴研究会共同主办的"良辰美景2017非遗演出季"——新传昆剧专场演出。先后排演《长生殿》中的《惊变》《小宴》，《牡丹亭》中的《游园》《惊梦》《寻梦》和《西厢记·佳期》《昭君出塞》等折子戏，同时与新镇中心小学校、千灯镇炎武小学合排《繁花似锦》《天上人间》《蓓蕾初绽》等节目。小昆班累计培养新老学员200多人，其中有5人考取上海戏剧学院附属戏曲学校，2人考取无锡文化艺术学校。

小梅花奖得主王欣悦

（陆家中心小学校 提供）

○ 2012年成立

花桥中心小学校小昆班

先后聘请许丽娜、惠逸佳、郭力牧、黄朱雨、胡毓燕、徐瀚婧、戚建农、王胤、王金雨、周耀达、范佳慧、翁赞庆、施亦雯等20人担任教导教师，每周授课两次。2015年，学校编写昆曲校本教材《神韵悠扬》。先后排演《牡丹亭》中的《游园》《惊梦》，《十五贯·访鼠测字》，《长生殿》中的《小宴》《弹词》，《孽海记》中的《下山》《思凡》和《宝剑记·夜奔》《虎囊弹·山门》《蜈蚣岭》《玉簪记·琴挑》等折子戏，在学学员90人。

学员参加昆山市"小兰花"展演活动

（花桥中心小学校 提供）

○ 2013年成立

千灯镇炎武小学小昆班

先后排演《牡丹亭·游园》《芦花荡》《劈山救母·沉香下山》《珍珠塔·跌雪》《扈家庄》等。2015年5月，学校"昆曲文化课程"被省教育厅批准为江苏省小学特色文化建设项目。

小昆班表演

（千灯镇炎武小学 提供）

○ 2013年成立

张浦镇第二小学小昆班

聘请苏州昆剧院演员周雪峰、俞燕敏、安富有等担任专业教师进行指导，并落实学校专人负责制。每周二下午、周六全天进行基本功训练及唱段排演，先后排演《牡丹亭·游园》《西厢记·佳期》《长生殿·小宴》《孽海记·思凡》《劈山救母》等折子戏。在学学员30多人，累计培养学员60余人。

○ **2013 年成立**

昆山经济技术开发区实验小学小昆班

聘请苏州昆剧院演员周雪峰等担任辅导教师，每周进行2次培训，平时利用每天上午的晨读时间进行自主训练。先后排演《牡丹亭》中的《游园》《惊梦》《寻梦》《孽海记·思凡》《西厢记·佳期》《花木兰》等折子戏。2015年2月7日，应中国人民对外友好协会、法国尼斯市政府的邀请，小昆班学员邵佳怡、杨欣雨赴法国尼斯市参加中法青少年艺术交流活动，演出《牡丹亭·游园》。尼斯市市长、中国驻马赛总领事为学校颁发"中法建交50周年之中法青少年交流盛典突出贡献奖"。在学学员40多人，累计培养学员160余人。

○ **2017 年成立**

娄江实验学校小昆班

昆山市首个市直属学校小昆班。由俞玖林工作室负责日常教学工作，有学员37人，累计培养学员70余人。先后排演《牡丹亭·惊梦》《玉簪记·琴挑》等折子戏片段，曾参加昆山撤县设市30周年主题活动。

○ **2018 年成立**

柏庐实验小学小昆班

聘请周雪峰戏曲艺术工作室的李斌、武松权、安富有负责教授基本功。每周三和周六开班，假期开班时间不定。先后排演《牡丹亭·游园》《小放牛》《孽海记·思凡》《沙家浜·奔袭》《沉香救母》等折子戏。累计培养学员70人。

参加中法青少年艺术交流活动获奖者邵佳怡和杨欣雨

（昆山经济技术开发区实验小学　提供）

小昆班日常训练

（柏庐实验小学　提供）

侯妤倩表演的昆曲《孽海记·思凡》

（淀山湖中学　提供）

○ 2018年成立

淀山湖中学小昆班

依托周雪峰戏曲艺术工作室开展教学工作，利用双休日、寒暑假时间进行基本功训练。先后排演《牡丹亭》中的《游园》《寻梦》，《孽海记》中的《思凡》《下山》和《红娘》《扈家庄》等折子戏。小昆班先后受邀参加苏州北桥第四届"冶长泾杯"戏曲票友大赛暨苏州市优秀少儿戏曲专场展演、2019年长三角少儿戏曲小梅花专场展演、苏州电视台综艺节目《其实很文艺》演出等活动。至2020年年底，有学员28人，其中3人被苏州市艺术学校昆曲表演专业录取。

小梅花教学成果展示和传承发展座谈会

（巴城镇　提供）

○ 2018年成立

巴城中心小学校小昆班

聘请顾卫英及其"一旦有戏"昆曲艺术工作室团队担任辅导教师进行教唱，每周三、周六进行2次常规训练。先后排演《牡丹亭》中的《闹学》《花神》等折子戏，编排昆舞《牡丹亭·惊梦》。在学学员50余人。

○ **2019 年成立**

玉峰实验学校小昆班

聘请李小荣、冯家春、张秀兰、顾建明、周艾彦、何建华等教师负责教唱，初选学员40人，分成男生节目组、女生节目组、男生基本功组、女生基本功组4个组，以三、四年级学生为主，每周六、周日进行昆曲基本功集训，时间为半天。先后排演《牡丹亭·游园》《夜奔》《花木兰》等折子戏。

○ **2019 年成立**

昆山经济技术开发区中华园小学小昆班

聘请昆山百花剧团国家二级演员王磊、许正龙、胡毓燕、戚建农、郭力牧、范佳慧，苏州昆剧院国家二级演员顾玲、徐瀚婧，上海昆剧团王金雨等担任教师负责教唱，每周培训3天。先后排演《牡丹亭》中的《游园》《惊梦》《寻梦》《言怀》《写真》《道觋》《离魂》《冥判》《魂游》《拾画》《幽媾》《回生》和《孽海记·思凡》《石秀探庄》《扈家庄》等折子戏。至2020年年底，小昆班分为昆音班和昆曲表演两个班。昆音班又分为曲笛班和琵琶班，有120名学生。昆曲表演班有60名学生。

○ **2019 年成立**

周市华城美地小学小昆班

由周市镇陆杨街道办事处出资，聘请苏州市昆剧院史庆丰、顾玲、沈志明担任辅导教师负责教唱，每周日训练一天。先后排演《牡丹亭·游园》《孽海记·下山》等折子戏。在学学员18人。

第三节

曲坛盛事

近年来,戏曲百戏(昆山)盛典、中国昆剧艺术节等国家级戏曲盛会在昆山举办,让全国戏曲人汇聚昆山展演、交流,这对于昆曲的发源地昆山来说,既是荣耀也是使命。此外,千灯镇"秦峰曲会"、巴城镇"重阳曲会"等各区镇昆曲交流活动开展得如火如荼,昆曲逐步成为群众文化新IP,反映了昆山人对美好生活的热爱与追求。

戏曲百戏(昆山)盛典

2018—2020年,昆山市举办了3届百戏盛典,全国375个剧团、348个剧种轮流上演,共演出201场次,参加演出人员1.2万人次,现场观众10.6万人次,平均上座率90%以上,网络直播观众1.55亿人次。新浪微博累计阅读量超过8.3亿次,抖音播放量超过4.2亿次。《人民日报》《光明日报》《中国文化报》《解放日报》、央视戏曲频道、江苏卫视、东方卫视等中央和地方主流媒体通过专栏、专版、评论等方式持续宣传报道戏曲百戏(昆山)盛典。

2018年10月29日，全国八大昆剧院团联袂演出2018年戏曲百戏（昆山）盛典首场大戏——《牡丹亭》

（昆山市委宣传部　提供）

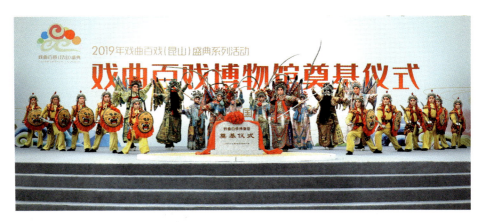

2019年7月21日，2019年戏曲百戏（昆山）盛典系列活动——戏曲百戏博物馆奠基仪式在正仪举行

（昆山市融媒体中心 提供）

"汇中国百戏，展戏曲新颜。"戏曲百戏（昆山）盛典从2018年开始，成为全国戏曲剧种展示风采、相互交流、共同成长的重要平台，让348个剧种及木偶剧、皮影戏两种戏剧形态实现"大团圆"，这是我国戏曲艺术界的一件盛事。很多业内专家在观看展演活动后，给出了几乎一致的评语：它是中华戏曲文化生存状况的大阅兵、大排查、大梳理，是中国戏曲文化界史无前例、具有里程碑意义的活动，对中国戏曲文化的发展具有划时代的意义。

百戏盛典的举办充分展现了昆山在中国戏曲文化发展中独特的使命担当。作为百戏之师——昆曲的发源地，昆山在新时代不仅为全国县域经济发展提供了重要的经验，在文化发展中也贡献了独特的昆山力量。这次展演是文化和旅游部最新剧种普查工作的延续，昆山为这次中国戏曲史上空前盛大的剧种展演搭建了舞台，百戏盛典的舞台具体展现了中华戏剧文化的丰富性和多样性，同时也推动了不同剧种之间的相互学习和借鉴。透过舞台展演，我们可以感受到，守正创新是中国戏曲文化发展的主旋律。

中国（苏州）昆剧艺术节

中国（苏州）昆剧艺术节是文旅部和江苏省人民政府主办的国家级文化活动，自第一届中国昆剧艺术节于2000年在昆曲故乡昆山举办开始，每三年一届，已经连续举办了7届，21年从未间断。全国昆剧院团携优秀作品来此展演，来自全国的专家学者来此研讨。中国（苏州）昆剧艺术节为传承发展昆剧艺术、丰富人民群众精神文化生活做出了积极贡献，已经成为展示昆曲剧目、传承创作成果和人才培养最新成就的平台。

值得一提的是，在2015年第六届中国（苏州）昆剧艺术节上，昆山当代昆剧院正式宣布成立，中国传承弘扬昆曲艺术的队伍中又新增了来自昆曲故乡的一份子。在三年后的第七届中国（苏州）昆剧艺术节上，这个年轻的院团带来了融合"昆曲""顾炎武"两张昆山文化金名片的原创昆剧《顾炎武》。剧目以顾炎武生平为主线，充分展现顾炎武"正人心、拨乱世、续文脉、保天下"的责任担当，全剧诗意深沉，展现了昆曲在精致细腻之外的博大厚重之美。

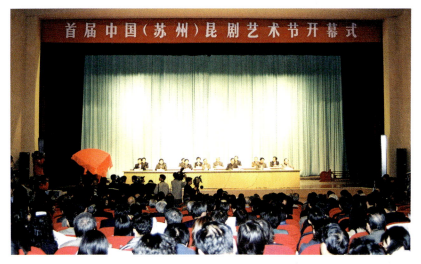

2000年3月31日，首届中国（苏州）昆剧艺术节开幕式在昆山大戏院举行

秦峰曲会

创办于2011年，两年一届，每次活动为期3天。初期由千灯镇人民政府主办，后期中国昆曲研究中心、中国昆剧古琴研究会、昆山市文体广电和旅游局等也相继加入主办方的行列。活动邀请全国知名曲社的曲友、高校教授、昆曲研究专家等参加，除曲社交流、曲友曲会外，还举办秦峰论坛等研讨活动，为昆曲的发展献计献策。

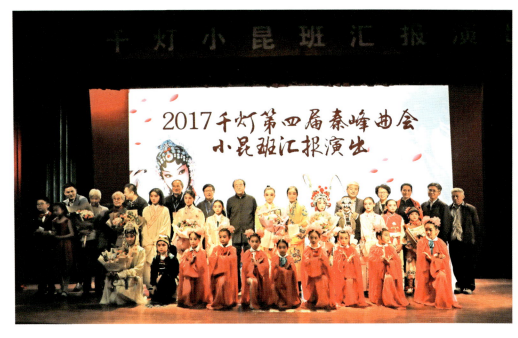

2017年10月30日，千灯第四届秦峰曲会小昆班汇报演出举行

（千灯镇 提供）

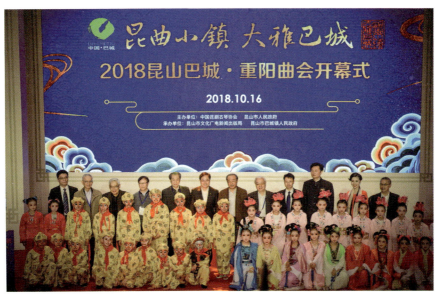

"昆曲小镇 大雅巴城"——2018昆山巴城·重阳曲会开幕式

（巴城镇 提供）

重阳曲会

创办于2015年，一年一届，每次活动为期3天。2010年，由巴城镇企业家沈岗发起，杨守松邀请吴新雷、蔡正仁、顾聆森等人在玉山草堂就举办巴城重阳曲会进行商讨。活动邀请全国昆曲研究专家、昆曲爱好者等参加，开展了唱曲、学术研讨、新书发布、专题讲座、清唱会等活动。

阳澄曲叙

2018年6月，巴城镇举办首届"'昆曲小镇 大雅巴城'2018阳澄曲叙"，来自省内外10余家昆曲曲社的近40位昆曲爱好者参加了活动。活动邀请岳美缇、计镇华、侯少奎等专家参与，摆脱纯舞台演出的方式，通过报告、演出、唱曲、雅集等形式，使各地曲社、曲友充分交流，达到以曲会友的目的。

"昆曲小镇 大雅巴城"2018阳澄曲叙

(巴城镇 提供)

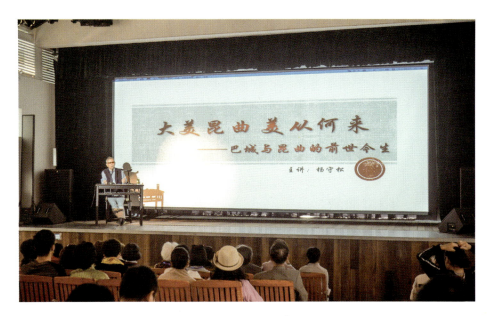

《大美昆曲 美从何来——巴城与昆曲的前世今生》讲座

(巴城镇 提供)

第四节

著作成果

近几年来,昆山市政府每年拨出专项经费资助出版昆曲研究成果。如2006年出版了《昆山民族民间文化精粹·昆曲卷》,2009年出版了《昆山传统文化研究·昆曲卷》,整理了许多弥足珍贵的昆曲史料。2011年,与苏州昆剧传习所合作编辑出版《昆剧传世珍本大全》,共收集160多部经典昆剧,堪称中国戏剧界的出版盛事。

昆山市本土专家、学者通过多年的探索研究,出版了《昆曲之路》《戏曲演出史散论》《昆曲探源》《寻梦六百年:昆曲盛衰史探幽》《昆曲百问》《梁辰鱼传》等30多部著作。例如,作家杨守松用十多年时间,自费寻访海内外昆曲名家数百人,整理昆曲人尤其是高龄昆曲人的口述资料,记录了昆山腔600年的盛衰起伏,先后出版《昆曲之路》《昆虫小语》《大美昆曲》《昆曲大观》(六卷)。其中,《大美昆曲》获中宣部"五个一工程奖"和中国版权协会"2020年度最佳内容创作奖"。

可以说,昆山出版的昆曲专著,不管是数量还是质量,在全国县级市中独占鳌头,这是昆曲故乡人民为宣传、研究、推广昆曲所做的努力,体现了昆山人浓浓的昆曲情怀和文化自信。

一批精品工程出版成果成为昆曲研究、宣传、展示的扛鼎之作。

此外，昆山在传播昆曲文化方面，通过制作专题片、动画片、纪录片、拍摄 MTV 等当代传媒手段，让昆曲从舞台走向荧屏，扩大了受众面，提升了影响力。昆曲动漫《粉墨宝贝》登陆央视并获中国国际动漫节"金猴奖"。

《昆曲之路》

杨守松著，2009 年 6 月由人民文学出版社出版。该书再现了昆曲艺术的发展和繁荣历程，一串串精彩的故事令人们回味无穷，彰显了中国优秀传统文化的魅力。2009 年 12 月，该书荣获江苏省"五个一工程奖"。

《昆曲之路》

（杨守松　提供）

《大美昆曲》

杨守松著，2014年1月由江苏文艺出版社出版。该书由3部分组成，上篇《古与今》、中篇《人与戏》和下篇《缘与源》，分别撰写昆曲的历史演进、当代昆曲名家的艺术贡献。作品取材广泛，不拘一时一地，从苏浙沪到京湘，从亚洲到北美洲、欧洲，信手拈来。作品既展现了昆曲的悠久的历史，又在时空维度等方面有所拓展。2014年，该书获中共中央宣传部颁发的第十三届精神文明建设"五个一工程奖"。

《大美昆曲》

（杨守松 提供）

《中国昆山昆曲志》

《中国昆山昆曲志》编纂委员会编，著名报告文学作家杨守松主编，广陵书社2021年9月出版。全书采用大编体，共设5编，50多万字。书前"大事记"，条列昆山昆曲发展历程中的重要事件；"创立编"详述昆曲在昆山的起源、发展、传承与影响；"传承编"重点介绍昆曲组织的构成、演出团队以及1921年后昆曲在昆山的传承普及情况；"人物编"主要介绍从古至今昆曲的代表人物以及当今曲坛的新生力量；"文献编"主要收录昆曲主要剧目的概况及演出团队的情况，以及昆曲重要历史人物的相关文献资料汇编；"附编"记述昆曲堂名、曲社、演出行话、逸闻趣事等。

志中首次发布昆曲起源及滋育百戏的最新研究成果，记载了昆曲薪火在民间传承的情况，以及民国时期堂名班参与创办苏州昆剧传习所等保护、传承昆曲的事迹。此外还记述了昆山承办中国（苏州）昆剧艺术节、戏曲百戏盛典等戏曲文化重要活动的相关内容。

《中国昆山昆曲志》

（昆山市档案馆　提供）

昆山有戏：昆曲

昆山有戏

姹紫嫣红开遍

第四章 昆曲载体

改革开放以来，昆山重建和新建了一批戏台和注入昆曲元素的公共建筑，为昆曲的传承提供了演出舞台。遍布城乡的戏台、剧场、博物馆、纪念馆、研究会、工作室，使昆山的昆曲爱好者有地方欣赏昆曲、演出昆曲、观摩昆曲、研究昆曲。如今，一大批江南风格小剧场正在兴建，将昆曲艺术与江南生活相融合，推动昆曲在昆山街巷"姹紫嫣红开遍"。

第一节

昆山当代昆剧院

作为县级市的昆山，受人才、资金、场馆、市场等条件限制，2015年以前一直没有成立专业昆剧院团。2015年9月17日，昆山市委、市人民政府决定，由昆山阳澄湖文商旅集团有限责任公司出资组建昆山当代昆剧院有限公司，10月12日正式挂牌。昆山阳澄湖文商旅集团有限责任公司与江苏省演艺集团有限公司签订文化发展战略合作协议，打造中国第八大昆剧院团——昆山当代昆剧院。采用政府拨款和市场运作相结合的模式，下设办公室、演员队、乐队、舞美队、艺术策划部、市场运营部等部门。至2020年，共有员工61名，其中演员19名、乐手14名，初步形成行当齐全、结构合理的人才队伍。

剧院成立初期，在昆山市图书馆五楼办公，2017年11月，搬迁至前进中路321号，总面积1.8万平方米，设有梁辰鱼昆曲剧场、昆曲文化中心、昆曲茶社等现代化场馆。以此为载体，昆山当代昆剧院举办了"昆曲回家""我们有戏""良辰雅集"等丰富多彩的品牌讲演、研讨、沙龙活动，通过开展商业性、

昆山当代昆剧院

(昆山当代昆剧院 提供)

公益性演出活动，不断满足市民的精神文化需求。院团在大力传承保护经典昆曲折子戏的同时，相继推出改编昆剧《梧桐雨》、原创昆剧《顾炎武》、原创昆剧《描朱记》、抗疫题材当代昆剧《峥嵘》等，让古老的昆曲焕发新的魅力。

良辰雅集

第四章 昆曲载体

昆山梁辰鱼昆曲剧场

　　昆山梁辰鱼昆曲剧场是昆山当代昆剧院进行昆曲驻场演出、举办重要活动的专业场馆之一,位于前进中路 321 号昆山当代昆剧院内,2017 年 6 月投入使用。剧场以昆剧重要剧作家梁辰鱼之名命名,内部装饰以中国红为基调、融入昆曲元素。剧场拥有先进的舞台设施,共设座 395 席,可满足戏曲、交响乐、音乐剧、晚会等不同的演出需求。昆山当代昆剧院

昆山梁辰鱼昆曲剧场

（昆山当代昆剧院 提供）

在这里打造"我们有戏"驻场演出品牌，为昆山观众呈现以昆曲为主，兼顾其他戏曲门类及舞剧、音乐会等丰富形式的演出。备受全国戏曲爱好者关注的戏曲百戏（昆山）盛典折子戏专场汇演、"昆曲回家"——大师传承版《牡丹亭》等重要演出均在此举办。

昆山有戏：昆曲

昆曲茶社

位于昆山大渔湾风情商业街 D08 栋，隶属于昆山当代昆剧院，2020 年 12 月 31 日正式开业，定位为一个曲韵书香、茶艺苏味兼备的昆曲文化体验场所。茶社建筑面积约 339 平方米，上下两层，中韵西筑，浪漫湖景尽收眼底。一楼戏台古色古香，开展常态化昆曲、古琴、评弹、民乐等演出活动，二楼雅座环境清雅，是三五好友相邀品戏、茶叙的打卡地。

大渔湾昆曲茶社

（昆山当代昆剧院 提供）

第二节

其他演出场所

昆山文化艺术中心剧场

位于昆山森林公园和体育中心附近。2013年1月16日落成并投入运行，内有大剧场和小剧场，是昆山具有现代化设施的大型专业演出场所，也是昆山完善"一体两翼"格局的地标性建筑。整座建筑以昆曲水袖和并蒂莲元素设计，外形表现出水流曲折的动感和富有昆山特色的水乡风韵。大剧场为文化艺术中心的主体建筑，曾举办多届昆剧艺术节开幕式和数部大型昆剧演出，也是戏曲百戏（昆山）盛典的主要演出场馆之一。另有一座多功能小剧场，舞台小巧，设施先进，主要用于小型昆曲折子戏演出。

昆山文化艺术中心

（昆山市档案馆　提供）

第四章 昆曲载体

昆山有戏：昆曲

昆曲博物馆戏台

（昆山城投集团　提供）

昆曲博物馆戏台

位于昆山亭林园中的昆曲博物馆内,始建于1993年,占地面积约2500平方米,是由上海同济大学建筑系专家设计的一座别具特色的仿古庭院。古戏台和观演楼为主体建筑,雕梁画栋,飞檐高翘,满眼是粉墙黛瓦的古朴色彩,轩阁、粉墙、湖石,在绿树掩映下曲折有致、诗意盎然。古戏台顶部的藻井,用420只木雕凤凰镶嵌而成。戏台四周的花板,镌刻着昆剧传统折子戏图像。幻影成像《遂园听戏》,则以视频和实景相结合的形式,再现了康熙皇帝当年在玉峰山下游览遂园,并兴致勃勃地欣赏昆曲的情景。

如今,昆曲博物馆戏台上常有演出。每年10月,亭林园举办一年一度的戏曲节,昆曲是必演剧种。2020年8月21日至10月3日,昆曲博物馆与昆山当代昆剧院合作,首次在夜间向广大民众免费开放,演出8场。历史悠久的玉山曲社,每周在戏台下的活动室曲叙,笛声悠扬,檀板轻舞,传承着源自昆曲故里的优秀传统文化。

周庄戏台

位于"中国第一水乡"周庄镇北市街上,建于2001年,占地4 600平方米,建筑面积2 500平方米,是以古戏台和走马楼式的观演楼、展览馆为主体的仿古建筑群。戏台坐南朝北,为歇山式大屋顶造型,黑瓦翘檐,檐下为名戏花雕。台中屋顶有420只凤凰盘旋而成的"凤凰藻井"。两侧台柱有楹联:"泽曰南湖誉满摇城二千年;腔称水磨风靡昆山六百春。"周庄古戏台常年邀请江苏省演艺集团昆剧院的专业昆曲演员到此演出昆曲经典剧目。

周庄戏台

(周庄镇 提供)

第四章 昆曲载体

昆山有戏：昆曲

千灯戏台

位于千灯古镇南大街132号，坐落于"江南第一石板街"千灯石板街中段，建于2006年。戏台建在沿街的二层楼上，有可容纳150人左右的观众席。戏台两侧有《牡丹亭》和《琵琶记》演出场景图，立柱上有对联："汤翁牡丹艳百花推陈翻古调；高君琵琶怀千年出新谱今声。"作为旅游景点，古戏台常年为游客上演昆曲和评弹节目。2011年以来，全国各地曲友多次应邀前来这里参加"秦峰曲会"。

千灯戏台

（千灯镇 提供）

遂园实景戏台

昆山亭林园玉峰后山遂园内,竹林深幽,康熙幸临,染翰留诗。遂园品位高雅,宜仰宜观,是江南名园之一。遂园建成一座实景戏台,园林景色作舞台,鸟鸣风声入戏来,正如已故建筑大师陈从周先生所说,昆曲的"曲境就是园境,而园境又同曲境"。2012年,由国家一级演员、"昆曲王子"张军领衔主演的新编昆剧、实景园林昆曲《牡丹亭》在上海

逐园实景戏台

（昆山城投集团　提供）

青浦朱家角演出成功后，实景园林昆曲《牡丹亭》于2012年至2016年，每年春秋季的周末夜间对外公演。2019年秋，浸入式昆曲《浮生六记》亭林园版在此演出。

昆曲学社戏台

昆曲学社戏台位于巴城镇绰墩山村西浜自然村湖滨路360号，临近元代著名戏曲家顾阿瑛的居住地，是玉山佳处之一"金粟影"原址。昆曲学社占地2 775平方米，建筑面积1 406平方米，整个建筑包括梅、兰、竹、菊四院及昆曲表演舞台1个、茶室2间、展厅2间、会议室1间。室外空间则按二十四佳处"读书社"布置。昆曲戏台邻水而设，观众坐于河对岸，砖石台阶、乌篷船、石拱桥，可谓天地就是舞台。自2018年4月28日对外开放后，昆曲学社戏台开展昆曲公益演出、昆曲教学、主题展览、赏析讲座、传统民俗节日活动、会议服务等，全年供游人免费参观。

昆曲学社

（巴城镇　提供）

第四章 昆曲载体

第三节

展示场馆

昆曲文化中心

2018年始,戏曲百戏(昆山)盛典举办,全国348个剧种的剧团到昆山展演。各剧团为了表示感谢,纷纷向昆山赠送了剧本、服装、道具、题签等纪念物。同时,昆山广泛收集了各个剧种的图片、音像、文本资料。以此为基础,昆山于2020年开建戏曲百戏博物馆。这是百戏汇演的成果,更是向世界展示东方戏剧文化的窗口。

昆曲文化中心

昆曲文化中心是昆山当代昆剧院重要场馆之一,位于昆山前进中路321号昆山大戏院C栋2层至5层,总建筑面积3 574平方米,2020年6月建成并对外开放,是昆山推广普及优秀传统文化的重要载体。其中二、三层为昆曲历史溯源厅,包含"昆曲历史""大美昆曲""昆曲振兴"三个部分,通过丰富的文物展陈、多媒体布展手段,展示了昆曲从源头昆山走向全国、走向世界的辐射效应,向社会大众免费开放,接受预约参观。四、五层为昆曲文化生活体验厅,满足昆曲爱好者化装、摄影、阅读、品茗、研习、赏戏等需求,使昆曲爱好者有机会零距离体验昆曲之美。"昆芽儿"昆曲教学班在此滚动开班,同时对外提供昆曲写真、昆曲录音服务。楼戏台品牌演出项目"良辰

昆曲文化中心

(昆山市档案馆 提供)

雅集"每周常态化商演，喝茶、听戏，是昆曲文化中心夜游项目的亮点工程。在昆曲文化中心，参观者可一站式回望数百年曲事烟云，共享新时代昆曲振兴盛事。

昆曲博物馆

位于昆山亭林园玉峰南麓，建于1993年。馆名由昆曲表演艺术家俞振飞题写。昆曲被称为"水磨调"，同济大学教授吕典雅（昆山籍）以此为创意进行构思：一股从玉峰龙泉吐出的清流，穿越馆舍后再迂绕而去，整座建筑古色古香。

2017年12月，昆山市人民政府再次对馆舍进行修葺，并重新布馆。内设8个厅室，分别从"昆曲之源""名剧荟萃""处处闻歌""民间盛世""神采风流""昆曲绵长""流布全国""当代传承"等方面展现昆曲艺术。同时以多媒体互动设施为主要展陈手段，全息设备立体展示黄幡绰、顾坚、魏良辅、梁辰鱼4个人物形象，180度旋转柜展示《浣纱记》《牡丹亭》《桃花扇》《长生殿》4部名剧的经典片段，便于参观者直观地了解展区概况。

昆曲博物馆

（城投集团 提供）

顾坚纪念馆

（千灯镇 提供）

顾坚纪念馆

坐落于千灯镇棋盘街，2002年由民国初期落成的谢宅改建而成。该宅是一幢三进砖木结构的两层楼房，坐西朝东，沿街而筑。步入纪念馆石库门后，是一个用石板铺成的小天井。回首门楼，便见正中雕有"四宜小筑"的砖刻，以示此处是宜奏丝竹、宜听评弹、宜唱昆曲、宜品香茗之地。第二进是一个具有明清特色的演出观摩厅堂。靠东是一排落地长窗，靠南墙设有一个小戏台。戏台两侧配有一副抱柱对联："曲奏陶岘丝竹江南；腔吹顾坚管弦昆山。"厅堂内整齐地摆放着方台条凳，专供游览者看戏赏曲。

沿着北墙木制楼梯拾级而上是昆曲溯源展示区、昆曲剧本展示区，中厅为草堂书庐区，南厅为玉山雅集图、昆曲乐器展厅和昆曲曲谱展厅。红外自动语音向广大游客科普非物质文化遗产昆曲的当代价值。

第四节

昆曲工作室

杨守松工作室

2006年移至巴城老街，吸引世界各地昆曲学者、艺术家和爱好者参观拜访、唱曲演戏、交流心得。多年来，杨守松采访了数百位海内外昆曲人，著有《昆曲之路》《昆虫小语》《大美昆曲》《昆曲大观》等，共约300万字。《大美昆曲》获中共中央宣传部第十三届精神文明建设"五个一工程"优秀作品奖和中国版权协会"2020年度最佳内容创作奖"。杨守松工作室先后为巴城镇引进玉峰古文物馆、王同宝书画馆、严健明昆石馆、陈东宝笛子馆、倪小舟竹刻馆以及昆山第一家昆曲主题餐厅——水磨韵。经过多年努力，巴城镇引进了俞玖林、郑培凯、朱晞等名家昆曲、古琴工作室，丰富了巴城镇的文化资源。2020年，杨守松工作室选编并演出巴城版《浣纱记》。

杨守松工作室内景

（徐耀民　摄）

昆山有戏：昆曲

俞玖林工作室

2014年12月13日在巴城老街挂牌成立，白先勇亲临现场，并题写"俞玖林工作室"匾额。房屋经翻新整修后，于2016年8月3日正式投入使用。先后开展"大美昆曲"讲座及示范演出、知名昆曲演员分享会、戏里乾坤讲座等50余场。同时不定期举行雅集、演出等活动。由工作室教学辅导的石牌小昆班，连续5年获"中国少儿戏曲小梅花荟萃"活动金花奖项，累计向专业戏校输送人才10余人。

俞玖林工作室

（巴城镇　提供）

2020年5月13日，周雪峰工作室开展"雪峰讲堂"活动

（淀山湖镇文体站　提供）

周雪峰工作室

2017年1月14日在淀山湖镇成立，不定期举办昆曲名人讲座、昆曲系列活动等，为湘蕾少儿戏曲班提供戏曲艺术辅导。周雪峰经常利用休假时间回乡为孩子们授课，数年来坚持不懈，效果明显。在中国少儿戏曲小梅花荟萃活动中，淀山湖镇累计摘得"金花奖"12项，其中6名学员还获得全国"十佳小梅花"称号。此外，淀山湖镇向南京、上海、浙江等地的专业戏曲学校输送了14名优秀学生。

"一旦有戏"昆曲艺术工作室

2019年1月13日在巴城老街成立。工作室由国家一级演员、第29届中国戏剧"梅花奖"获得者顾卫英运营,不定期举办名家昆曲讲堂、昆曲讲座雅集、昆曲化装体验、昆曲进校园传习等传播昆曲之美系列活动,具有良好的社会效应。工作室内展出了顾卫英的昆曲演艺经历及多位恩师赠予她的昆曲纪念品。

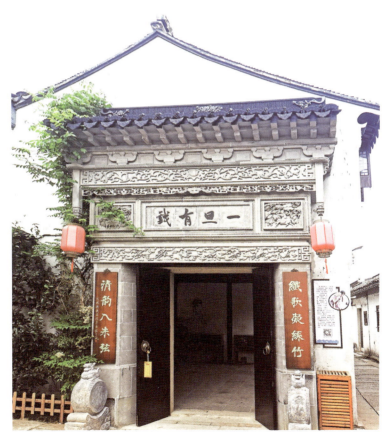

"一旦有戏"昆曲艺术工作室

(昆山市档案馆 提供)

昆山有戏：昆曲

千锤百炼

众美兼备

第五章 昆曲之美

昆曲是文学、表演、行头、音乐等的综合艺术，以其综合性、虚拟性和极致的程式化而享誉于世。作家白先勇先生曾这样评价昆曲："昆曲无他，得一美字：唱腔美、身段美、词藻美，集音乐、舞蹈及文学之美于一身……千锤百炼，炉火纯青，早已达到化境，成为中国表演艺术中最精致最完美的一种形式。"

词的绮丽，曲的婉转，妆的华美，舞的雅致……昆曲这项众美兼备的艺术，是属于中国、属于江苏、属于昆山的意韵流芳。

第一节

行当

生、旦、净、末、丑，昆曲各角色行当在合适的时机悉数亮相，各有技艺专长、各有功能分工，共同维系着舞台小世界里正与邪、静与动、庄与谐的平衡之美。

昆曲的行当是在长期的演出实践中不断发展演变的。初期继承了南戏生、旦、外、贴、丑、净、末七行，另借鉴元杂剧，设小生、小旦、小末、小外、小净五行，共十二行。随着乾隆时期昆曲折子戏的盛行，昆曲艺人的表演技艺进一步提高，嘉庆、道光年间进一步发展，使得昆曲角色家门围绕剧中人性别、年龄、身份、职业、性格、气质等因素越分越细，逐步演变成如今我们看到的昆曲角色家门。

生行

昆曲里的青年男子往往以生行应工,故也称小生。生行分为巾生、官生、鞋皮生、雉尾生。昆剧原没有武生这一行,清代中叶后吸收高腔和京剧"金戈铁马"一类武戏,武生行当应时而生。

巾生

巾生是昆剧男角中最为重要的行当之一,多扮演年轻的风流书生,头戴方巾或必正巾,手持折扇,风度翩翩,潇洒儒雅,又不失男性的阳刚之气。巾生演唱时,音色多为真假混合声,较多运用假声,台步轻盈,挺拔儒雅,以唱、做、念并重的表演,营造风流蕴藉的形象。

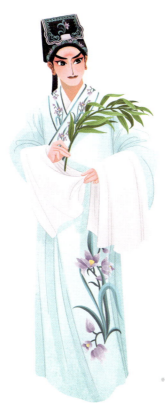

例如,《牡丹亭》中的柳梦梅,手持折柳,款款入梦,完美诠释了古典爱情故事里的"梦中情人"形象。

主要剧目和人物:《牡丹亭》中的柳梦梅、《玉簪记》中的潘必正、《西厢记》中的张珙、《西楼记》中的于叔夜等。

巾生

(昆山市档案馆 提供)

官生

有权位功名的男性以官生应工,又以年龄大小、身份高低不同分为大官生和小官生,也叫冠生。官生唱念多用假声小嗓和真声本嗓相间的"龙凤音",真嗓比巾生更为洪亮。大官生一般年龄较大,戴髯口,饰演风流豪放的帝王将相;小官生不戴髯口,一般是少壮得志、风流潇洒的青年为官者。

大官生主要剧目和人物:《长生殿》的唐明皇、《铁冠图》中的崇祯皇帝、《惊鸿记》中的李太白、《邯郸记》的吕洞宾、《千钟戮》中的建文帝等。

小官生主要剧目和人物:《荆钗记》中的王十朋、《白罗衫》中的徐继祖、《金雀记》的潘岳等。

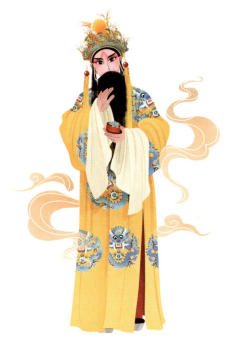

大官生

(昆山市档案馆 提供)

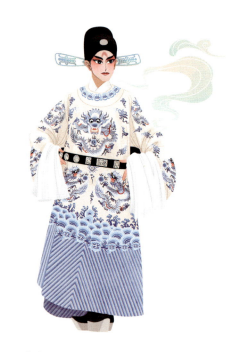

小官生

(昆山市档案馆 提供)

鞋皮生

鞋皮生通常是落拓书生,这类人物脚下拖着踢脚后跟的鞋,江南一带称为"拖鞋皮",因此得名。鞋皮生唱、念带悲音,行动寒酸气,玄色高方巾低压,身穿"富贵衣",以示一旦时来运转必定富贵。

主要剧目和人物:《彩楼记》中《拾柴》《泼粥》里的吕蒙正、《绣襦记》中《卖兴》《当巾》里的郑元和、《永团圆·击鼓堂配》中的蔡文英、《渔家乐·卖书纳姻》中的简人同等。

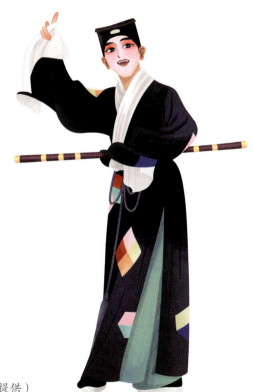

鞋皮生

(昆山市档案馆 提供)

雉尾生

雉尾生也叫鸡毛生、翎子生，一般头戴紫金冠，插两根五六尺长的雉鸡翎，必须有掏翎、衔翎、挑翎、竖翎等"耍翎子"的功底，以表现所演角色的心情、神态，增加表演的舞蹈性。雉尾生一般饰演的是雄姿英发的青年将领或英姿飒爽、略带稚气的将门之子，嗓音清亮激越，在做功和身段中显出英武之气。

主要剧目和人物：《连环记》中的吕布、《西川图》中的周瑜等。

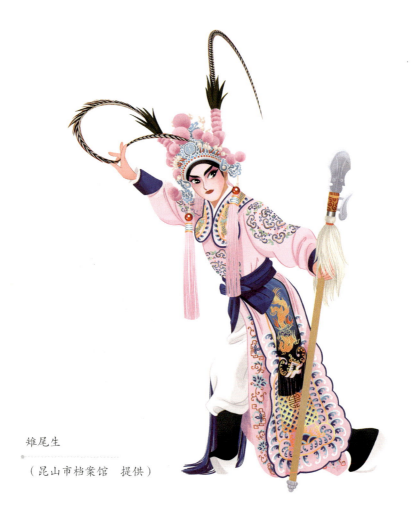

雉尾生

（昆山市档案馆　提供）

武生

武生大多扮演擅长武艺的青壮年角色，分长靠武生和短打武生两类。长靠武生一般扮演大将，扎大靠、头戴盔、穿厚底，一般都是用长柄武器，讲究武打、功架并重；短打武生着短装，穿薄底，跌扑翻打，勇猛炽烈，偏重于武打和绝技的运用。不管哪个行当，昆曲的表演都讲究边舞边唱，体现在武生身上，就是舞（打）得越热烈，唱得也越激烈。昆曲人说"男怕《夜奔》"，就是指这折戏对演员唱念做打舞、手眼身法步的要求极高。

长靠武生主要剧目和人物：《长坂坡》中的赵云、《挑滑车》中的高宠等。

短打武生主要剧目和人物：《宝剑记·夜奔》中的林冲、《三岔口》的任堂惠、《义侠记》中的武松等。

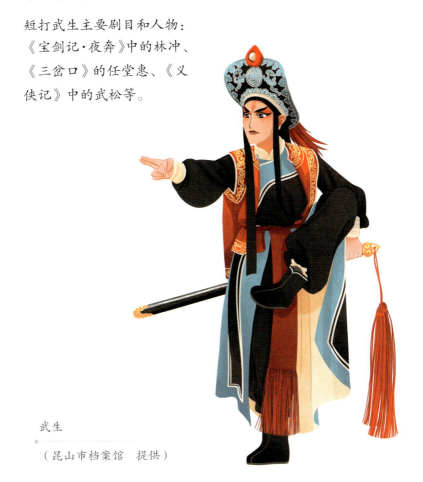

武生

（昆山市档案馆 提供）

旦行

昆曲中女性人物都属旦行,细分为老旦、正旦、作旦、刺杀旦(四旦)、闺门旦(五旦)、六旦、武旦。

昆曲表演的最大的特点是抒情性强、动作细腻,歌唱与舞蹈的身段结合得巧妙,这点在旦角家门上表现得淋漓尽致。

老旦

从穷苦百姓到皇宫后妃,昆曲里年长的妇女一般以老旦应工。老旦唱、念都用真嗓,唱腔高亢,念白沉实,动作沉稳。

主要剧目和人物:《荆钗记》中的王母、《精忠记》中的岳母、《牡丹亭》中的杜母等。

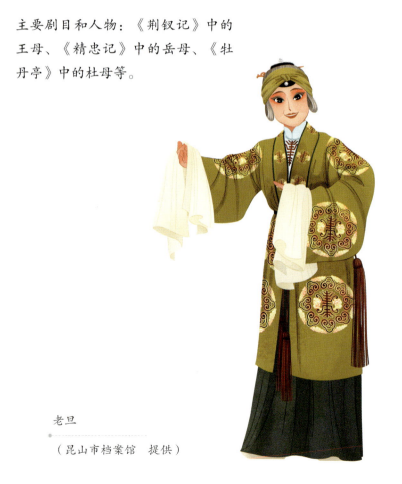

老旦

(昆山市档案馆　提供)

正旦

正旦是旦角家门主体之一，一般扮演已婚或中年妇女，嗓音宽阔、刚劲，需要进行大段激越的情感抒发，有"雌大面"的雅称。

主要剧目和人物：《琵琶记》中的赵五娘、《烂柯山》中的崔氏、《风筝误》中的柳夫人等。

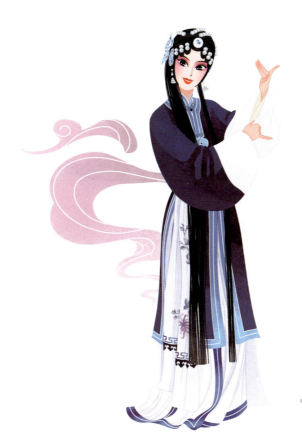

正旦

（昆山市档案馆　提供）

作旦

这个家门虽属旦角，扮演的角色却以少年男性角色为多，身段繁重，须有一定的武功底子，表演多采用小生手段。生旦融合、歌舞并重，为其特点。

主要剧目和人物：《浣纱记》中的伍子、《邯郸梦》中的番儿、《寻亲记》中的周瑞隆等。偶有成年男子如《千金记》中的汉王刘邦。

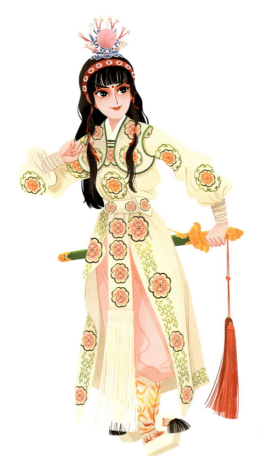

作旦

（昆山市档案馆 提供）

刺杀旦

这是昆曲里一个特殊的家门，一些需要特殊表演技艺的"刺杀戏"，其旦角叫刺杀旦。方言中，"刺"与"四"同音，所以刺杀旦也叫"四旦"。刺杀旦一般性格泼辣，表演上"文戏武唱"，动作幅度大，夸张有力度，反映外部环境与人物情感之间的戏剧冲突。如《铁冠图·刺虎》里刺奸复仇的烈女费贞娥，她的特技之一是"变脸"，俗称"阴阳脸"，面对仇敌时强颜欢笑、柔媚逢迎，而背过脸去却露出仇恨和鄙视的神情，这种迅速的转化，考验的也是演员对角色的理解。

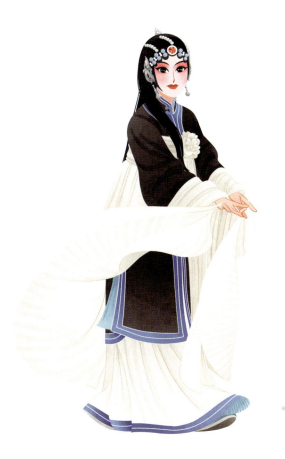

主要剧目和人物：刺杀旦的著名剧目有所谓的"三刺""三杀"。"三刺"对应的剧目和角色是《铁冠图·刺虎》的费贞娥、《渔家乐·刺梁》的邬飞霞及《一捧雪·刺汤》的雪艳娘，刺杀旦在其中扮演的是刺客。"三杀"对应的剧目和角色是《义侠记·杀嫂》的潘金莲、《水浒记·杀惜》的阎婆惜及《翠屏山·杀山》的潘巧云，刺杀旦在其中扮演的是被杀者。

刺杀旦

（昆山市档案馆　提供）

闺门旦

也称五旦,是昆曲家门中的主体之一。很多人初识闺门旦,是从杜丽娘开始的:"原来姹紫嫣红开遍,似这般都付与断井颓垣,良辰美景奈何天,赏心乐事谁家院。"宽甜柔润的嗓音,水袖、折扇辅助端庄柔美的身段,表达出杜丽娘内心丰富的情感。闺门旦的角色基本上是年已及笄的淑女,或待字闺中的千金,也有一些是善良侠义的少女。角色大多貌美、含蓄又抒情,是昆曲舞台上一道靓丽的风景线。

主要剧目和人物:《牡丹亭》中的杜丽娘、《西厢记》中的崔莺莺、《玉簪记》中的陈妙常、《长生殿》中的杨贵妃、《浣纱记》中的西施等。

闺门旦

(昆山市档案馆 提供)

六旦

昆曲里年轻活泼但地位相对较低的女子、村姑或市民之女常以六旦应工。"六"在吴语中音同"乐",因此,六旦又称"活泼旦""快乐旦"。六旦通常手持团扇或手帕,不带水袖,嗓音细而脆,演唱节奏较轻快,扮演的角色往往个性鲜明,在不少戏中还是重要角色。

主要剧目和人物:《西厢记》中的红娘、《牡丹亭》中的春香、《渔家乐》中的邬飞霞、《孽海记·思凡》中的色空等。

六旦

(昆山市档案馆 提供)

武旦

昆曲在明朝天启年间已明确出现武戏概念,近代昆曲家门定型无武旦,刺杀旦文武兼备,武技方面仅限于表演刺杀时运用的跌扑功夫,"传"字辈时期,方传芸演出《借扇》《打店》《扈家庄》,时人以京剧称法,叫"武旦"。中华人民共和国成立后,昆曲武戏发展,老一辈艺术家丰富并提高了小武戏表演,武旦作为旦角的一个重要家门逐步确立。武旦的表演综合运用出手、开打、翻腾跌扑等各种武技,以载歌载舞的形式演出武戏。

主要剧目和人物:《盗库银》中的小青、《扈家庄》中的扈三娘、《西游记·借扇》中的铁扇公主等。

武旦

(昆山市档案馆 提供)

净行

净行是昆曲五大家门中的"一梁"。这个行当,往往开口是霹雳惊雷,翻身如混江蛟龙,赋予婉约细腻的昆曲豪迈的气概。净行演员要穿上厚重的服装,涂上浓重的油彩,戴上及耳的宽大髯口,在舞台上承担连续的高强度动作,这就需要演员练下扎实的童子功。相比其他行当,净行演员的艺术生命又较短,从事这个行当的演员相应也就少,因此,业界有"千生万旦一净难"的说法。但是,一代代的昆曲人仍在通过口传心授,传承这个行当独特的舞台技艺。

净行分大面、白面,此外还有由白面中析出的邋遢白面。

大面

大面,俗称"大花脸",单称"净",昆曲中性格刚烈、行为勇武的男性一般由大面应工。这个家门化装以开脸(勾脸谱)为特点,着红、黑、紫、蓝、花各种色调,有"七红八黑三和尚"之说,人物性格可从脸谱色调上一窥端倪,比如红色表示赤胆忠心、黑色表示忠耿正直、紫色表示智勇刚毅等。大面的表演、演唱和功架都很重要,声若洪钟、身段开阔,体现人物威严粗犷的形象。

主要剧目和人物:《风云会》中的赵匡胤、《三国志》中的关羽、《千金记》中的项羽、《草芦记》中的张飞、《水浒记》中的李逵等。

大面

(昆山市档案馆 提供)

白面

白面大多是奸臣,性格阴狠。也有少数扮演下三流角色,近于插科打诨式的人物,称邋遢白面。除眼纹外,全脸皆涂以白粉。

主要剧目和人物:《连环记》中的董卓、《鸣凤记》中的严嵩、《精忠记》中的秦桧、《荆钗记》中的万俟。

白面

(昆山市档案馆 提供)

末行

末行一般是中年以上、蓄须带髯的角色。又细分为老生、末、老外。

老生

一般指中年以上的正面角色,挂黑色或彩色髯口者居多,气宇轩昂。表演唱做皆重、文武俱备,用本嗓,嗓音高亢宽厚,以庄重、沉着老练的形象为主。

主要剧目和人物:《牧羊记》中的苏武、《满床笏》中的郭子仪、《鸣凤记》中的杨继盛等。

老生

(昆山市档案馆 提供)

末

也称副末,角色在剧中的作用一般比同一剧中老生的作用更小。传统昆曲里,末的作用是担任开锣第一出引戏的"副末报台"。"副末报台"无论词牌、念白均为干念,念白时身体不动,有"开口不动手"之说。

主要剧目和人物:代表剧目有"三赋",即《西川图·三闯》中诸葛亮的《辕门赋》,《琵琶记·辞朝》中黄门官的《黄门赋》,《三国志·刀会》中鲁肃的《荆州赋》。"三赋"都有长篇韵白,是衡量末戴着髯口说白功夫的重要剧目。

末

(昆山市档案馆 提供)

老外

所扮角色多半是年老持重者,其扮演对象颇广,上至朝廷重臣,下至仆役方外。主要戴白色或花白色髯口,唱念比较苍老宽洪。

主要剧目和人物:《浣纱记》中的伍子胥、《长生殿》中的李龟年、《义妖记》中的法海等。

老外

(昆山市档案馆 提供)

丑行

昆曲有"三小戏"之说,即小生、小旦和小丑,其中丑这一行当又分为小丑和副丑两个家门,这是昆曲所独有的划分。丑行虽居生旦净末丑最后一位,实际上其源最古。秦之"俳儒",汉之"俳优",唐之"苍鹘",宋之"副末",元明之"净丑",显现了丑角演变的脉络。

俗话说"无丑不成戏",古今昆剧大戏无一不包括丑角。

小丑

所扮大多是社会地位较低或滑稽可爱的角色,因其面部白块较小,也称"小花脸"。昆剧丑角不分文武,有时扮演身段戏,各种程式手段极其丰富,说白兼用苏白等方言,常以滑稽手法插科打诨。歌舞则有所谓"五毒戏",唱做繁重,文武俱全。此外,不同的人物结合褶子、扇子、手巾等服饰道具亦可呈现特殊表演效果。

> 主要剧目和人物:重头戏是"五毒戏",摹拟五种毒物,以做功见长。《雁翎甲·盗甲》中时迁摹拟壁虎、《连环记·问探》中探子摹拟蜈蚣、《孽海记·下山》中小和尚摹拟蛤蟆、《六月雪·羊肚》中张母摹拟游蛇、《武十回·诱叔》中武大郎摹拟蜘蛛等。

小丑

(昆山市档案馆 提供)

副丑

昆曲独有的家门，多扮演不正派的文人、奸臣、刁吏、帮闲之类人物。因为角色常常阴阳怪气、奸诈诡谲、刁钻古怪、冷冰冰地皮笑肉不笑，行话里叫"落静工"，又称为冷二面。此外，一些性格顽劣或可恶可憎的中老年妇女角色也由副丑扮演。

主要剧目和人物：重头戏被称为"油葫芦"，是"游、活、芦"的谐音，指《西厢记·游殿》中的法聪重口白、《水浒记·活捉》中的张文远擅做功、《跃鲤记·芦林》中的姜诗长于唱。

副丑

（昆山市档案馆　提供）

第二节

行头

昆曲之美,美在行头。行头是服装、道具、布景等舞台美术用具的总称。清李斗《扬州画舫录》中说:"戏具谓之行头。行头分衣、盔、杂、把四箱。"

昆曲行头里蕴含高深的学问。以衣箱为例,传统昆曲中有一项"宁穿破,不穿错"的原则,不同的人物戏服的样式、颜色、图案、质地等都有规定。比如,明黄色最尊贵,为帝王专用;同台演员,特别是穿一种服装的演员,不能穿着同一颜色;平民和衙役等人物只能穿布制戏服……文武、男女、老幼、贫富、贵贱、善恶、神鬼,都有相应的服装,配合独特的表演,相得益彰。因此,昆曲戏服名目繁多,有蟒袍、官衣、披、褶子等二十多类,只其中蟒袍一类就又细分男女蟒十来种,另还有配饰、鞋袜等,这就要求昆曲服装师脑子里装载一个强大的"检索系统",不光熟知服装种类,更要熟悉剧目剧情、角色家门、角色扎扮规制、每出戏的演出时间等。

昆曲行头特定的规制,也是新编戏舞美创作的参考系和灵感来源。虽然考究严谨,但行头体系也不是一成不变的。从宋、元、明、清到现代,随着时代审美情趣的变迁和审美水平的提高,新的设计带来新的元素和新的表现力,使行头的体系越来越充实。但不管怎么创新,传统昆曲行头的基本特点及其所遵循美学原则没有改变。

衣

传统昆曲服饰基本沿袭了明代的风格，以后又吸收清装、旗装的服饰特点，同京剧服饰差异不大。但相对京剧而言，少了一份辉煌，多了一份沉着；少了一份奢华，多了一份恬淡。因为昆曲的戏服遵循文人的理念，与其文辞、唱腔、身段给人的感觉一致，追求一个"雅"字。用色也是婉约的，红为枣红，黄为明黄，黑作层次，白是淡的五彩，绿为深绿与粉绿，蓝为墨蓝，紫为灰紫。戏服上的一针一线，多是绣娘手工绣制，在舞台上流淌出若隐若现的柔和光泽。飘逸轻柔、娴雅整肃的特点，在旦角服饰上表现得尤为突出，像云影、月光、水色，充满了东方的含蓄美。

如今新版的昆曲服装，在传统服饰的基础上，更柔化了色彩对比，也更符合细腻的江南文化特征。

水袖是昆曲意象美的代表，通过变幻多姿的水袖动作，人物的内心世界被直观地外化出来，人物的形体也被优美地塑造出来，形神兼备地创造出一种妙不可言的意象。

昆曲传统衣箱按角色所穿戴的文服、武服、鞋靴，分为大衣箱、二衣箱、三衣箱，过去各有专门师傅管理，现在统一归入舞美组管理。

盔

在中国传统昆曲中，各行角色所戴的冠、盔、巾、帽统称"盔头"。冠为帝王、贵族的礼帽；盔为武将所戴；巾多为软质，属于便服；帽类比较复杂，名目繁多，上自皇帽下至草帽。盔箱里还有演员头上所戴的网子、水纱、雉尾翎、狐尾、甩发、髯发、耳毛、发髻和各式各色的髯口，比如黑、黪、白、红、紫等各色的满髯、三绺髯、扎髯、八字髯、一字髯等。

杂

杂箱,指彩匣子和梳头桌。彩匣子为男角色抹彩、勾脸、卸妆、洗脸所用。梳头桌则专为旦角梳理大头、古装头、抹彩、贴片子、插戴银泡子、翠泡子、钻泡子和绢花等饰物所设。昆曲演员面部化装,早期称"开脸",开脸用的红胭脂、白水粉、黑锅烟等化妆品称为"彩",置放"彩"和开脸用具的箱子称为"开脸箱"。过去,开脸箱置放在桌子上,班底演员围在四周化装。现在剧团每位演员都有一份油彩化妆盒。

把

把箱即旗把箱,也就是道具箱。从刀、枪、剑、戟等各种兵器到桌椅、板凳、帐幔和山、城、墓、碑等景片;从文房四宝、印信、茶酒器皿、令旗令箭、马鞭、车、船、圣旨、香案、旗、锣、伞、报和剧中特定道具,如家法、手铐、铜锤、棋盘等都是重要道具。过去由"检场""副检场""上、下手"负责检场、司台(桌椅摆设)、司幕(打门帘)等工作,现在统一由舞美工作者负责。把箱归道具组管理。

第三节：妆容

昆曲的化装注重艺术上的夸张与象征，但又是程式化、规范化的，人物内在的品德与性格，直接反映在舞台人物的外部形象上。随着一代代艺术家的不断丰富完善，昆曲逐渐形成一套"标准"的戏曲妆容，为其他剧种所借鉴。

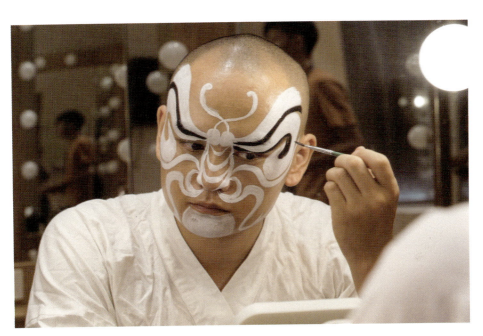

昆曲妆容

（昆山当代昆剧院　提供）

昆山有戏：昆曲

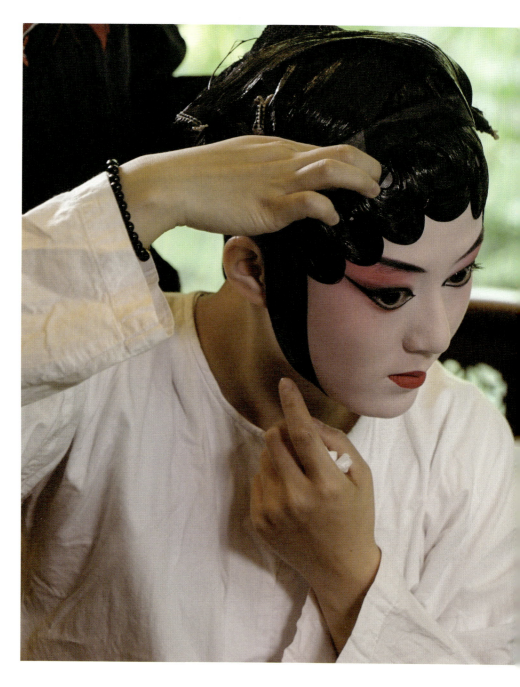

昆曲旦角上妆

（昆山当代昆剧院　提供）

在昆曲妆容中，生和旦的底妆都强调表现肤色的白净、红润，以塑造其端正俊秀的形象，这种化装称为"俊扮"。早期只用花粉（白色）、胭脂（红色）与黑锅灰（黑灰色）三色。近人为了适应艺术审美变化趋势以及现代舞台技术的灯光效果，已改用油彩，甚至是粉底、眼影等美妆产品，用色相对浓重，但总体庄重典雅的风格不变。

与"俊扮"形成鲜明对比的是"丑扮"，指净、丑行的脸谱化装，色彩夸张浓烈、线条变幻无穷。脸谱基本上因角色而异，"公忠者雕以正貌，奸邪者刻以丑形"，不相雷同，有"七红、八黑、四白、三僧、五毒、六巧、二丑、九杂"等款式。其中，净角化装技术称为"勾脸"，覆盖整个脸部，称"大面"。副角主要涂白鼻子，勾画面积较大，两旁可以过眼，仅腮帮不加粉饰，称"二面"。丑角只略施粉彩，仍露出一些本来面目，故而相对地称"小面"。

脸部化装只是"上彩"。旦行化装会"贴片子"，这也是中国戏曲女性角色特有的装饰方式。这些化装艺术与玲珑精致的盔头、色彩华丽的戏装相配合，构成了昆曲人物造型独特的形式美。

昆曲旦角上妆

第四节

音乐

昆曲素有水磨调之称，唱腔曲调细腻婉转、余韵悠长。

昆曲音乐具有中国古典音乐文化的遗存。昆曲曲调兼收宋、元南戏的南曲曲牌，以及元杂剧的北曲曲牌。同时，套曲中的宫调名称，由隋唐燕乐系统发展而来。昆曲中的联套则发源于唐、宋大曲，并在不断发展中成熟完善。唱腔及伴奏音乐还吸收了明清时期民间时调、里巷歌谣、宗教喜丧乐等曲调。昆曲的唱，是中华语音基础上的声韵音乐，其四声：平、上、去、入（各声还细分为阴、阳两声，实为八声），各有不同规范的腔格音调，见字即唱，相当讲究。每个不同的昆曲唱段，必须依曲牌定腔调来唱曲，这种两相结合的做法，称为"依字定腔度曲"。

笛是昆曲的主要伴奏乐器，"跟腔伴奏"的演奏形式，形成了昆曲音乐独特的韵味，这就要求笛师与演员默契配合，"紧依唱腔、四声豁落、强弱顿折、悉依准绳、不可稍乖"。板鼓是昆曲打击乐的领奏者，也是整个乐队的指挥，起到烘托戏剧气氛，控制表演节奏的作用。笛和鼓，一个是管弦乐，一个是打击乐，却需要十足的默契，共同承载起昆曲的曲情。

〔将军令〕十番粗吹打

粟庐曲谱

（昆山市档案馆　提供）

　　记录昆曲音乐的载体是工尺谱，它是目前中国现存最传统的音乐记谱形式之一，当下昆曲的传承在很大程度上得益于这些记录了昆曲传统唱法的工尺谱。谱上的符号"上、尺、工、凡、六、五、乙"就相当于"1、2、3、4、5、6、7"的一个完整音阶。今天我们依照这样的曲谱就能演奏出几百年前的旋律。

　　昆曲文字美、身段美、唱腔美，三者综合在"曲牌体"这一程式中，加上剧作美等诸多因素，形成独特的"体系"，这种古典美的精致、深刻，是其他剧种所无法比拟的。

剧情跌宕

文采飞扬

第六章 剧目导读

在昆山昆曲的发展史上，昆山人创作的传奇剧本有数十部之多，最早创作出的戏文是明代郑若庸的《玉玦记》，影响最广的戏文是梁辰鱼的《浣纱记》。近年来，昆山不断聚焦主题作品、现实题材创作，把提高质量作为文艺作品的生命线，努力推出更多思想精深、艺术精湛、制作精良的优秀作品。新剧目的创作丰富了昆曲的剧目储备，为繁荣高雅艺术注入新活力。

第一节 经典剧目

《玉玦记》

明代昆山剧作家郑若庸撰传奇剧本《玉玦记》,共 2 卷 36 出,写山东王商上京应试,妻秦庆娘赠以玉玦,欲其决意早归。王商落第,留居临安,结识钱塘妓女李娟奴。金军掠山东,秦庆娘避难途中,被降金叛将张安国所虏,剪发毁容,誓死拒绝张安国的强婚。王商金尽被妓院逐出,得道士吕公帮助,暂寓庙中,发愤攻读。李娟奴复识富豪昝喜,待其资财罄尽,遂与鸨母毒杀之,投于江中。数年后,王商状元及第,奉命劳军,归途为金军所执,囚于金山寺,乘夜斩将,逃回都中,以功授京兆尹。李娟奴谋财害命案发,由王商审理,处以极刑。会元帅张浚破张安国军,送俘囚入都,王商发现庆娘,玉玦归还旧主,夫妇团圆。

《玉玦记》诞生后虽好评如潮,但后来影响不大。所以,当时的很多昆曲名家都为其打抱不平。首先,该剧得到了太仓才子王世贞的肯定,他说:"郑所作《玉玦记》最佳,它未称是。"王世贞精通戏文,所著《鸣凤记》誉满剧坛。从明弘治年间开始,传奇创作已经初露锋芒,至嘉靖以后,佳作迭出,面对五光十色的南曲,就需要有高人出来一锤定音。王世贞最看好《玉玦记》,是因为剧情跌宕,文采飞扬。上

述评语是针对《玉玦记》所受的不公待遇而提出的予以充分肯定的独特见解。那时，《浣纱记》已经名声大振，而率先推出的质量优秀的《玉玦记》却不被看好，王世贞觉得十分可惜。

后来，浙江曲家吕天成又有评价："《玉玦记》幽雅工丽，可咏可歌，开后人骈绮之派。"《玉玦记》要比梁辰鱼的《浣纱记》早约10年完成，但《玉玦记》的影响不如《浣纱记》，而且昆曲界把《浣纱记》视为昆曲从"曲"向"剧"发展过程中具有里程碑意义的作品。

两剧虽然都是破镜重圆的爱情剧，但《浣纱记》的历史背景更宏大，剧情更有冲击力。而且《浣纱记》的文辞更雅、曲调更美，因此后人把《浣纱记》奉为昆曲第一剧。

也有学者不同意这种看法，认为郑若庸的这部传奇不但可供演唱，而且还能歌咏，可见《玉玦记》在文学价值方面已取得了前所未有的成就。吕天成用"开后人骈绮之派"来肯定《玉玦记》的创新价值。所谓"骈绮"，就是剧本重用对偶，考究典故。《玉玦记》由于文采华美，深受士大夫的喜爱。

浙江曲家王骥德也郑重发话："南曲自《玉玦记》出，而定调之饬，与押韵之严，始为反正之祖。"这是出自行家旁观者之口的公正评价，说出了这部传奇的两大特点。

一是"定调之饬"。早期的南曲取材于村坊小调，对宫调的运用不太讲究。但作为套曲结构的南戏，必须追求曲牌的前后关系，使之在音域、调性、曲调方面都达到和谐统一。《玉玦记》已在这方面走出了可喜的一步。

二是"押韵之严"。早期的南戏重用乡音，采用方言演唱，

不太讲究唱词的平仄押韵。即使押韵，也难以顾及四声字调，押韵处理比较马虎、自由。而《玉玦记》却严格押韵，显得难能可贵。

王骥德称《玉玦记》"始为反正之祖"是有原因的。因为先于南曲诞生的北曲，在定调和押韵方面早有追求。南曲由于掺杂了方言小调，不重视宫调和韵脚。直到《玉玦记》"拨乱反正"，才开始注意调性和押韵，使昆曲能够沿着高雅的艺术道路走下去。所以，名家视《玉玦记》为"反正之祖"，可见，《玉玦记》在中国昆曲发展史上占有不可忽视的地位。

《玉玦记》由于用辞典雅、用韵协调，成了超凡脱俗之作，但文辞太深、典故太多，叫好而不叫座，最终没有产生轰动效应，渐渐被人遗忘。

比《玉玦记》作者郑若庸年轻大约30岁的梁辰鱼，对骈绮的文风十分欣赏，并有意借鉴。他在创作《浣纱记》时，除了增强扑朔迷离的传奇性外，还讲究运用华美的词藻。这种文风立即得到了昆山及周边戏迷的追捧和仿效，因而形成了影响深远的"昆山派"。如要追根寻源，应该说是《浣纱记》效法了《玉玦记》的骈绮风格。

《浣纱记》

明代昆山剧作家梁辰鱼著《浣纱记》，全剧共45出，借春秋时期吴、越两个诸侯国争霸的故事，表达对封建国家兴盛和衰亡历史规律的深沉思考。作品讲述了吴王夫差率军打败越国，将越王勾践夫妇和越国大臣范蠡带到吴国充当人质

《浣纱记》剧本

（昆山市档案馆 提供）

的故事。越王勾践战败被俘后，忍辱负重，奋发图强，听从范蠡的建议，定计将范蠡美丽无双的恋人浣纱女西施进献给吴王，意图用女色来消磨他的意志，离间吴国君臣。吴王果然为西施的美貌所迷惑，废弛国政，杀害忠良。越国君臣苦心经营，终于打败吴国取得成功，夫差自杀。范蠡功成名退，携西施泛舟而去。

《浣纱记》是昆山腔改造后创制的第一部传奇，使昆曲

最终能够"压倒三腔",盛行南北,在昆曲发展史上具有里程碑意义。《浣纱记》从产生之日起,就备受推崇,久演不衰。

汪道昆(1525—1593)有《席上观〈吴越春秋〉有作,凡四首》,分别咏吴王、西施、伍子胥与范蠡。徐朔方依据汪氏诗集编排推断该诗作于嘉靖四十五年(1566),黎国韬根据汪氏年谱及交游考推断该诗作于隆庆二年(1568)。这是目前可知的《浣纱记》演出的最早记录。

屠隆(1543—1605)任青浦县令时,曾邀请梁辰鱼观看其家班演出的《浣纱记》。稍后,常熟钱岱家班、狄明叔家班,绍兴朱云崃家班,如皋冒襄家班,镇江金习之家班、钱以敬家班,山东孔府家班、张缙彦家班等都搬演过。清代时,扬州盐商黄潆泰家班亦搬演过《采莲》。清朝皇帝康熙、嘉庆、咸丰、光绪等也都观看过《浣纱记》折子戏演出。后民间职业戏班亦多次搬演,如杭州迎神赛会每年都演《采莲》,北京金玉、霓翠班和集秀班,江南的大雅、大章、洪福和全福及后来的新乐府和仙霓社,以及很多曲友曾多次演出《浣纱记》折子戏。

陆萼庭《昆剧演出史稿》曰:"一、《浣纱》第三十出《采莲》中的〔念奴娇序〕'澄湖万顷'一曲,成为当时习曲者必唱之曲;二、最有趣的是,明末人撰写的传奇常无意中引用一二《浣纱》人物的台词来打诨,这种幽默要是观众对《浣纱》不是非常熟悉的话,不啻无的放矢,毫无效果可言。"

《昆山记》剧本

(昆山市档案馆 提供)

《昆山记》

《昆山记》原是苏州全福班演出剧本,又名《顾鼎臣出世》,是将绍兴昆弋武班剧目结合弹词改编而成的。1928年初,新乐府昆班根据陆寿卿口述整理成油印本传世。演出剧本分《磨房》《产子》《报喜》《赴任》《学堂》《小考》《归家》《大考》《父子会》《团圆》10折,常演8折(一、二两折合,九、

十两折合），故也称"昆山八出"，属于保存在昆剧舞台上的吹腔戏之一。剧目讲述了明代昆山富户顾槐总家有妻妾两人，妾琼荷系丫鬟出身，在家中地位低下，处处受到大夫人的虐待。后琼荷在磨房推磨时产下一子，取名顾全。不久，顾槐总离家为官。顾全天资聪颖，刻苦攻读，在母亲抚育下长大成人，后更名顾鼎臣。他赴京应试时，遭到大夫人的阻挠、刁难。幸兄长顾君聪（大夫人所生）心地善良，暗中赠予盘缠，他才得以应试，并高中状元。顾鼎臣荣归故里时，除赠予生母及兄长荣封官诰外，还不计前嫌，将官诰赠予了大夫人。其时，适顾槐总告老还乡，父子重逢，合家欢聚一堂。

1927年12月13日，新乐府昆班首演于上海笑舞台。周传瑛、顾传玠、朱传茗、马传菁、施传镇、郑传鉴、张传芳等均出演，可以说名家云集，行当齐全。

顾鼎臣（1473—1540）为明弘治乙丑科状元，是从贫民家庭走出的高官，纵跨三朝。他出身低微，从小在冷眼和奚落中长大，为了出人头地、光宗耀祖，硬是在逆境中拼搏。他原名顾全，因梦想要做大名鼎鼎的大臣而改名为顾鼎臣，可见他抱负之大、追求之高。但他年轻时不幸染上天花，由于无钱医治，病愈后在脸上留下了许多麻点，人称"顾大麻子"，从此难以才貌双全，只能饱学超人。由于顾鼎臣才学绝顶，明孝宗钦定他为乙丑科状元。

顾鼎臣中榜后，一直受到朝廷的重用，官至礼部尚书。后来明孝宗驾崩，正德皇帝即位，顾鼎臣继续受重用。明世宗即位后求贤若渴，更把顾鼎臣推举至高位，让国人刮目相看。明世宗南巡时，曾让顾鼎臣代朝三月。顾鼎臣在仕宦生涯中，留下了减免税赋、筑城抗寇、仗义公断三大爱民业绩，所以他在百姓中口碑很好。

顾鼎臣一生坎坷，但事迹辉煌，所以民间赞美他的传说数不胜数。流行于苏州的弹词、宣卷中都有长篇作品《顾鼎臣》，将他的不凡经历娓娓道来，引人入胜。昆剧《昆山记》原名《顾鼎臣出世》，在上海演出时才改成《昆山记》，因此引来了戏迷对昆曲发源地昆山更加浓厚的兴趣。剧情截取了顾鼎臣从困境出世至阖家团圆的曲折经历，吸引观众眼球，产生了雅俗共赏的效果。

第二节

创编剧目

《我的"浣纱记"》

2010年10月10日,巴城镇企业家出资、江苏省昆剧院策划编演的《我的"浣纱记"》首演,昆山籍昆曲名家柯军饰主角梁辰鱼。400多年前诞生于巴城的作品,400多年后又得以在巴城镇再现,这也是昆曲在市场化之路上迈出的实质性一步。

该剧由著名剧作家张弘执笔改编,不仅重现了前本《浣纱记》的内容,更对原作者梁辰鱼的身世与思想轨迹做了深入的探讨和研究。剧目讲述了明代嘉靖年间,梁辰鱼因著《浣纱记》而声名大震。闽浙总督胡宗宪慕名邀他入幕府,梁辰鱼欣然前往。在客栈中,梁辰鱼偶闻权臣严嵩案发,因担心胡宗宪乃严嵩门生,难脱干系,不禁彷徨犹豫,进退两难。梁辰鱼便以店中"女儿红"佳酿浇愁,酒酣后进入了《浣纱记》伍员与范蠡二人的"心境"中,重温了前人进退之道、得失之虑,忽有所获。又经"女儿红"一番点拨,方悟文人之天地方圆实在笔尖纸间……从此少了几分纠葛,多了些许洒脱……

《我的"浣纱记"》以传统为主干,添加了创新内容,让"昆曲第一人"进入"昆曲第一戏",在创作表演手法上,独辟蹊径,

颇有创意，是一个当下昆曲作品创新与传承兼顾的成功样本。舞台上，艺术家们的精彩表演展现了昆曲的精髓，演绎了中国传统文化的古典美。

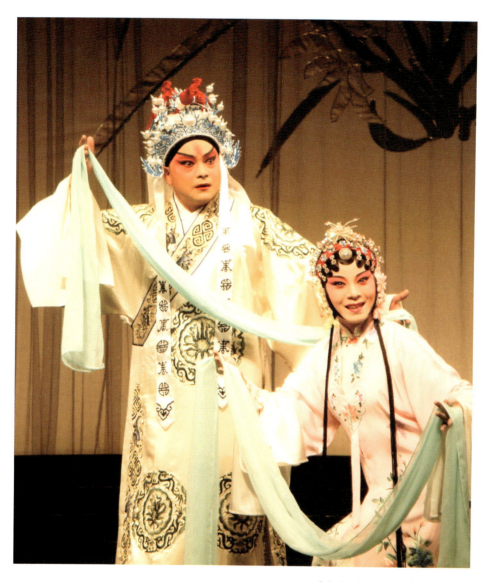

《我的"浣纱记"》剧照

（杨守松　提供）

巴城版《浣纱记》(选编)

为纪念梁辰鱼诞辰500周年,巴城镇人民政府和苏州昆剧传习所合作,杨守松工作室统筹排演昆曲小镇巴城版《浣纱记》。作家杨守松先生从传奇剧本《浣纱记》的45折中选编《游春》《选美》《后访》《分纱》《泛湖》5折,以范蠡和西施的爱情故事和一缕溪纱贯穿全剧。剧目由平均年龄80岁的老一辈昆曲艺术家携手"90后"年轻昆曲演员共同打造,整本戏精致却不失传统,台词、动作在斟酌多个版本的基础上,做到既原汁原味又凸显精华。

巴城版《浣纱记》剧本

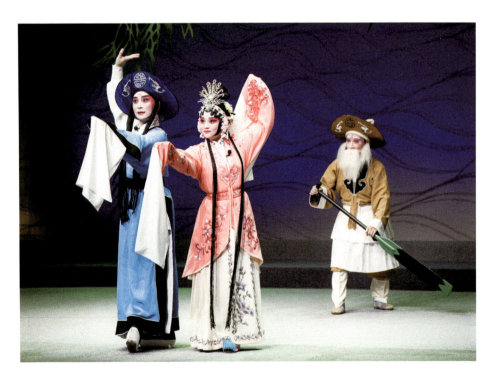

巴城版《浣纱记》(选编)剧照

(杨守松 提供)

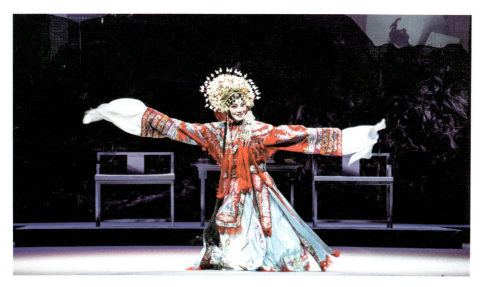

《梧桐雨》剧照

（杨守松 提供）

《梧桐雨》

《梧桐雨》由昆山当代昆剧院根据元白朴杂剧《唐明皇秋夜梧桐雨》改编，是将元杂剧改编成昆剧的一次尝试。国家一级演员龚隐雷、钱振荣主演，于2018年6月在南京首演成功，荣获第二届紫金京昆艺术群英会"京昆艺术紫金奖·优秀剧目奖"、第二届苏州市文华奖"文华新剧目奖"等奖项。

《梧桐雨》秉承"以昆曲激活元曲"的创作理念，用昆曲样式再现沉寂700年的元杂剧经典，在文本、音乐、表演等多方面，糅合元杂剧与昆曲二者优势。该剧在整体结构上，保留了原著杂剧四折一楔子的基本体例；在人物与情节上，将原著"末本戏"（由单一男性主角主唱全剧）改为生旦并重，充分展示各行当的表演、声腔之美。通过《定盟》《楔子》《奏舞》《陨玉》《听雨》5折表演，重现了唐玄宗和杨贵妃的爱情悲歌：七夕之夜，唐明皇与杨贵妃在长生殿以金钗钿盒定情，永结同心；沉香亭畔、梧桐树下，一曲《霓裳羽衣》，舞尽

天宝繁华，却被渔阳鼙鼓惊破；安史之乱，仓皇西行，马嵬坡前，誓言化为白绫三尺，唯留点点滴滴梧桐夜雨。

剧情结构严谨，情节顺畅，环环相扣，一气呵成，演员的一招一式和一颦一笑丝丝入扣，现繁华世事而抒至真之情，将玄宗与贵妃的凄美爱情演绎得淋漓尽致，令人为之动容。

《梧桐雨》预告片

《顾炎武》

江苏省演艺集团和昆山当代昆剧院联合出品原创昆剧《顾炎武》，将"昆曲"和"顾炎武"两张昆山文化金名片结合，弘扬和保护优秀传统文化，传承爱国兴学的先贤思想。

《顾炎武》创新采用了一戏两排、以老带新的模式，由昆山籍著名昆剧表演艺术家柯军、李鸿良与著名京剧表演艺术家张大环等组成名家版阵容，由昆山当代昆剧院青年演员组成青年版阵容，既保证新剧强强联手、一鸣惊人，也达到了锻炼新人、提携新人的目的。

2018年10月，《顾炎武》在第七届中国昆剧艺术节上首演，随后在戏曲百戏（昆山）盛典、第十二届中国艺术节、第二届江苏发展大会等盛会上亮相，获江苏省第十一届精神文明建设"五个一工程"奖、第四届江苏省文华优秀剧目奖、2019年江苏省优秀版权作品一等奖、第二届紫金京昆艺术群英会"京昆艺术紫金奖·优秀剧目奖"等奖项。

第六章 剧目导读

名家版《顾炎武》剧照

（昆山当代昆剧院 提供）

名家版《顾炎武》片段

昆山有戏：昆曲

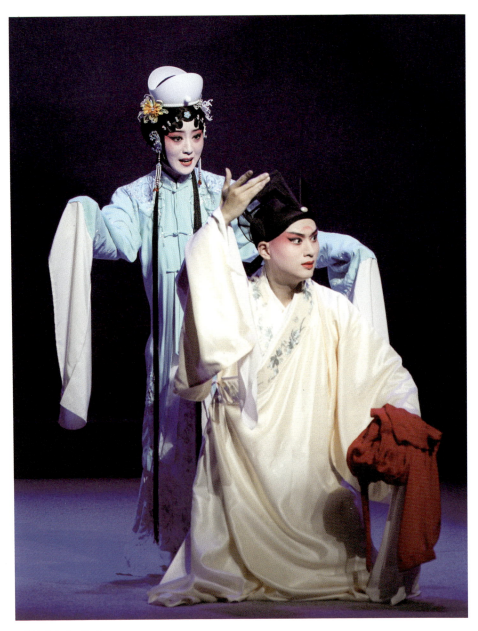

《描朱记》剧照

（昆山当代昆剧院　提供）

《描朱记》

"十年生死两茫茫。不思量，自难忘……"昆山当代昆剧院青年演员从苏轼《江城子》中获得灵感，一群"90后"昆曲人自发组建团队创作《描朱记》，并于2020年10月11日在院团成立5周年之际首演。

剧目讲述了一个关于爱情与执着的故事。苏轼与结发妻子王弗恩爱有加，不料婚后十年，王弗一病而亡。临终前，王弗亲立遗嘱，让苏轼续娶与自己容貌相仿的堂妹王闰之。从此，王闰之开始了长达二十年对王弗的模仿。她一心苦恋，宁做临摹描影；两相执着，俱是梦里痴人。一首《江城子》，世皆称千古绝唱；十分唏嘘处，谁独悯错位姻缘。

非遗传承的关键在于人才培养。这场由"后浪"担纲的"集体练兵"，是非遗传承中最动人的一幕。

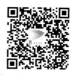

《描朱记》预告片

《峥嵘》

抗疫题材当代昆曲《峥嵘》（又名《春晓》）是昆山当代昆剧院出品的首出昆曲现代戏。剧目以抗击新冠肺炎疫情为大背景，以昆山本地疫情暴发为线索，描写一家三口在14天隔离期内，面对生死所经历的情感和心理考验，并通过他们与外界各方的关系，形成多面视角，既呈现出普通人的脆弱和恐惧，也传递出他们身上不惧困难、团结一致的传统美德。全剧由昆剧院青年演员挑梁主演。

作为一出昆曲现代戏，《峥嵘》在承续传统的同时秉承"当代"理念，在剧本、舞美、音乐、表演上都做了当代性探索，但表演上严格遵循手眼身法步传统程式。传统与当代碰撞，呈现一出时尚的昆曲。

剧目于 2020 年 11 月 19 日在第三届紫金京昆艺术群英会上首演，获"京昆艺术紫金奖·优秀剧目奖"。

《峥嵘》剧照

（昆山当代昆剧院　提供）

《峥嵘》预告片

第一章　昆曲故里

编后记

昆山有两个以"昆"字命名的金招牌，一是昆曲，一是昆石。它们一柔一刚，折射出昆山人刚柔并进的奋斗精神。

2020年10月，中国地方志指导小组办公室副主任邱新立在听取昆山地方志工作汇报后，建议组织编纂以"昆"字为名的"昆曲"与"昆石"的通俗地情读本，更好地宣传普及"昆"字招牌。

由此，2021年为进一步擦亮"昆"字招牌，挖掘昆山地情文化，助力"江南文化"品牌建设，昆山市档案馆（地方志办公室）启动编写《昆山有戏：昆曲》《昆山有玉：昆石》两书。

《昆山有戏：昆曲》在编纂过程中，得到了各方的关注和帮助。国家一级作家杨守松为书籍出版审核把关；昆山地情专家陈益、杨瑞庆等提出修改意见；昆山市美术家协会主席、侯北人美术馆馆长、原昆山文联副主席霍国强为本书题签；巴城镇、千灯镇、周庄镇、昆山城投集团等单位，王伟明、黄雪鉴、程振旅等人为本书提供了精美图片；昆山当代昆剧院为本书提供了大量昆曲演出剧照及昆曲相关视频，在此一并表示衷心的感谢！

因编者水平有限，对昆曲认识不够，书中难免有错误和不妥之处，敬请指正。

编　者

2021年11月